山中俊治
Shunji YAMANAKA

葉韋利 譯

當理性遇見感性，
從科學思考工業設計架構

設計的精髓

デザインの骨格

DESIGN NO KOKKAKU written by Shunji YAMANAKA.
Copyright © 2011 by Shunji YAMANAKA.
All rights reserved.
Originally published in Japan by Nikkei Business Publications, Inc.
Published by arrangement with Nikkei Business Publications, Inc. through Bardon-Chinese Media
Agency, Taipei.

自由學習 14

設計的精髓：
當理性遇見感性，從科學思考設計架構

作　　　者　山中俊治（Shunji YAMANAKA）
譯　　　者　葉韋利
責 任 編 輯　文及元
行 銷 業 務　劉順眾、顏宏紋、李君宜

總　編　輯　林博華
發　行　人　涂玉雲
出　　　版　經濟新潮社
　　　　　　104台北市中山區民生東路二段141號5樓
　　　　　　電話：（02）2500-7696　傳真：（02）2500-1955
　　　　　　經濟新潮社部落格：http://ecocite.pixnet.net
發　　　行　英屬蓋曼群島商家庭傳媒股份有限公司城邦分公司
　　　　　　104台北市中山區民生東路二段141號11樓
　　　　　　客服服務專線：02-25007718；25007719
　　　　　　24小時傳真專線：02-25001990；25001991
　　　　　　服務時間：週一至週五上午09:30~12:00；下午13:30~17:00
　　　　　　劃撥帳號：19863813　戶名：書虫股份有限公司
　　　　　　讀者服務信箱：service@readingclub.com.tw
香港發行所　城邦（香港）出版集團有限公司
　　　　　　香港灣仔駱克道193號東超商業中心1樓
　　　　　　電話：852-25086231　傳真：852-25789337
　　　　　　E-mail: hkcite@biznetvigator.com
馬新發行所　城邦（馬新）出版集團Cite（M）Sdn. Bhd.（458372 U）
　　　　　　41, Jalan Radin Anum, Bandar Baru Sri Petaling,
　　　　　　57000 Kuala Lumpur, Malaysia.
　　　　　　電話：（603）90578822　傳真：（603）90576622
　　　　　　E-mail: cite@cite.com.my
印　　　刷　漾格科技股份有限公司
初 版 一 刷　2016年11月3日

城邦讀書花園
www.cite.com.tw

ISBN：978-986-6031-93-9

售價：480元
Printed in Taiwan

各界推薦

工業設計往往在藝術和工學之間遊走，兩者也常難以取得平衡。本書作者山中俊治教授以其機械工學的背景，以及多年的現場工作經驗，透過輕鬆感性的文筆，闡述產品背後隱含的科學知識，結合感性與理性，帶領讀者一同理解設計的精髓。

——羅彩雲（大同大學工業設計系副教授暨系所主任）

禪學思想家鈴木大拙曾經為了將「無心」這句禪語翻譯成英文而苦惱，一開始他譯為「No Mind」，最後定調為「Mindless」。然而，「Yes／No」如此是非分明、非黑即白的二元論，會讓人失去尋找事物其中的本意。如同本書作者山中俊治，既不喜歡一人獨處，又不喜愛群體組織的生活，因而遊走世間，與形形色色的人們往來，我常稱之為「灰道人士」。

作者身為日本最高學府東京大學的校友和教授，他以身作則告訴我們，真正的專業，是除了顧好眼前的本業之外，更要俯瞰全局。

他提到，設計本身不僅取決於造形與顏色，還要運用整合自然科學、日常物理、素材開發和安全耐用等重要因素。我感覺這不只是一本談論設計的書，而是告訴你，如何享受人生這場遊戲的百科全書。還有，作者那神似達文西（Leonardo da Vinci）的素描手稿，更不要錯過！（笑）

——龍國英（日商龍國英建築設計顧問有限公司負責人）

3　設計的精髓

從事二十多年的工業設計工作，愈來愈覺得設計的挑戰日益增加，而如何在企業帶領年輕設計師或在學校怎麼教育學生，就是一個極大的挑戰。所以我常常回想當初我走上設計這條路的初心，以及又是怎樣的價值選擇去執行每個不同的設計，形塑出我作品最終的機能和形態。但總礙於自己不擅長系統化的整理，沒能完整傳達自己最真實而基礎的邏輯。

看到本書作者山中俊治以部落格的寫作形式而遠離理論的框架，生動描述他的日常生活，包括好奇、思考、感動、疑惑等，引領我們進入他的設計世界，去面對人、物和環境的彼此交纏卻又能梳理清楚的過程。特別是其工學的背景，使得作者對材料、結構、物理等科技深深著迷，並以豐富的知識和深刻的觀察，一步步解析其物件存在的脈絡和必然性，我也受到很大的啟發和激勵。

值得一提的是作者對人的觀察和相處，他之所以成功，就是回歸到「人」的本質，這也是許多大師的共同特質吧！更難得的是作者不避諱分享多位設計師的成功作品並表達其讚嘆，我們也因此認識作者心目中的大師。如此的格局對照當代設計師們普遍文人相輕的現象，佩服之餘也深切自省。

——謝榮雅（奇想創造董事長兼創辦人）

4

〈前言〉

多看、多問，然後提出批判

我身為一名自由設計師，多年來什麼都設計過，從手錶、廚房用具這類日用品，到鐵路列車車廂這類大規模工程，甚至是機器人的研發。目前手上的新案子，幾乎也是以前沒接觸過的設計內容。

做這些設計時，一開始就是「多看、多問」。到工廠參觀，多跑幾個賣場看看，以及仔細觀察使用者。接下來，就是找開發負責人、銷售員，還有各個專家盡量發問。以這種方式蒐集相關資訊之下，就能了解大致的狀況。嘗試用自己的詮釋詢問專家，「換句話說，就是這樣吧。」直到對方認同「沒錯」時，才算是站在起點，能夠進一步討論創意及想法。

每次有新的設計案，我就會像這樣蒐集相關資訊，久而久之，手邊留下了很多各式各樣雜學知識的資料。其中有些觀點或創意雖然很有趣，卻沒辦法利用在設計上。

二〇〇九年四月一日，我開了部落格。一開始是為了準備一場展覽，蒐集了很

多所見所聞，想藉此讓更多人知道。一開始的確想要招攬多一點人去看展，但久而久之，文章內容從工業產品、生物結構、日常生活中的小插曲到一些雜學小常識，讀者的反應不錯，我也愈寫愈起勁。

就在我心中好像出現一股使命感時，剛好讀到了物理學家寺田寅彥（Torahiko TERADA，一八七八年～一九三五年。編按：日本隨筆作家、地球物理學家、畫家；筆名吉村冬彥）的隨筆集。其實過去我也讀過一點，但這次重讀之下發現，雖然是以物理學和邏輯為基礎，實際上內容從日常生活到全球情勢，包羅萬象，非常精彩。我心想，如果自己也能用這種方式來書寫世界該有多好。

特別讓我有感觸的是寺田寅彥的隨筆中充滿了批判精神。話說回來，他並不是批評特定的物品、事件或人。寺田從來不會帶著惡意，而是試圖從原點思考所有面向。他會對眾人認為理所當然的事物感到訝異，特別留意那些大家覺得無趣的事物，或是對於每個人都推崇的事物心存懷疑。多數人乍聽「批判」，可能會覺得是不大好的行為，但質疑現狀才是藝術的動機，也是科學的原點。另一方面，這也是發現新商機和傑出政策的起點。

對於一般人認為理所當然、容易錯過的事情，他會認真探尋其中的意義，忍不住想親自證實那些眾人深信不疑的道理。這也是我從事設計的泉源。雖然我遠遠不及寺田寅彥，但一直以來，我都秉持這股健全的批判精神，撰文至今。

本書集結二○○九年至二○一○年我在部落格發表的文章。要出版書籍，必須從部落格中取捨文章，還得巧妙排序和歸納整理，很感謝本書的責任編輯日經BP社（Nikkei Business Publications）太田憲一郎（Ken-ichiro OHTA），才能讓網路上的文章化為書籍，這些文字也能變得有益，融入各位讀者的日常。希望我的文字集結成書之後，就像我其他的設計，能豐富更多人的生活。

目錄

編按：本書省略敬稱

剖析蘋果的設計

拆解 MacBook Air

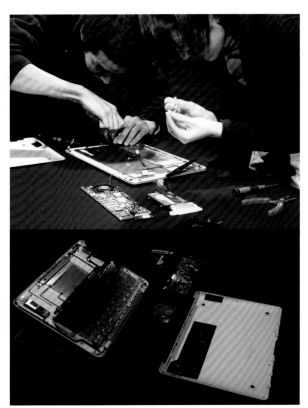

圖 1-1：拆解 MacBook

我是在大約一年前，也就是 MacBook Air [1] 上市不久後做了這件事。由於某篇報導[2]，掀起了正反兩方議論，讓我想親眼證實一下，同時我也相信這麼做對規畫

1 MacBook Air：蘋果公司（Apple）在二〇〇八年推出的筆記型電腦。二〇一〇年增加使用鋁質削切的機身款式。

2 某篇報導：日經 BP 社（Nikkei Business Publications）旗下的技術資訊網站「日經技術在線！」所刊登的報導〈拆解 MacBook Air（5）〉。內容是日經電子工程小組拆解了 MacBook Air，並分析內部構造。http://techon.nikkeibp.co.jp/article/NEWS/20080212/147328

「骨」展[3]會有幫助，於是就拆解了一台全新產品。

一旦動手拆解，看到 MacBook Air 的內部後，簡直美得令我屏息。鋁製機體內側的形狀與質感，修飾到宛如工藝品，就連工具痕跡[4]也成為美麗的花紋。電池配合機身內緣成型，貼緊曲面；由螺絲攻[5]鑽出的螺絲孔也沿著曲面斜切。這已經脫離討論是否為多餘設計的境界，而是超乎設計常識，令人難以置信的美感，連在機身的內部也展露無遺。

這樣講起來感覺有點專業，簡單來說，就是連機身內側都磨得很漂亮。很多人都知道，這樣的設計概念在之後的 MacBook Pro[6] 更進一步貫徹，但當時我真的大受震撼，強烈感受到「甘拜下風」。

【圖1－1】是我的組員，緒方壽人（Hisato OGATA）和檜垣萬里子（Mariko HIGAKI）。當初一開始我們講好：「這台拆完之後如果重組起來還能運作，就送給萬里子。」因此全程都以錄影記錄，花了四個鐘頭小心翼翼完成這場大手術。不枉費我們一番工夫，重組後開啟電源，依舊能正常啟動。萬一當時失敗，此刻應該很慶幸會成為「骨」展的展示品吧，但萬里子至今仍用著這台電腦。

（二〇〇九年四月十三日）

3　「骨」展：於 21_21 DESIGN SIGHT 舉辦，以骨架與結構為主體的展覽。由筆者擔任總監。活動期間為二〇〇九年五月二十九日至八月三十日。

4　工具痕跡（toolmark）：使用電腦控制的微鑽頭（micro-drill）在製作時削切留下的痕跡。

5　螺絲攻（tap）：金屬加工時在開孔內側刻劃出螺旋狀溝紋的工具。朝開孔深處一邊旋轉，一邊往內插入，刻劃出溝紋。

6　MacBook Pro：蘋果公司在二〇〇六年推出的筆記型電腦。二〇〇八年增加了使用鋁質削切的機身款式。

夢幻的 Mac OS

圖 1-2：手寫風格呈現操作系統的介面

提案團隊除了我之外，還有豬股裕一（Yuichi INOMATA）[1]、戶田 Tsutomu 這個麥金塔作業系統（Macintosh Operation System，簡稱 Mac OS）的介面設計。

的大本營，在介面開發小組工作人員面前簡報。當年提案的就是名為 DrawingBoard

已經是十五年前的事了。我們一行人曾到了蘋果公司位於庫柏蒂諾（Cupertino）

1 豬股裕一：多摩美術大學（Tama Art University）教授。一九四八年出生。日本大學物理學院應用物理學系畢業。一九八九年獲得蘋果公司日本分公司的正式認證，成立日本第一個麥金塔使用者支援中心 MDN（Macintosh Designers Network）。並在同一年創刊麥金塔相關刊物《MdN》雜誌。

2 戶田ツトム：平面設計師。神戶藝術工科大學（Kobe Design University）設計學院教授。一九五一年出生。業務內容以裝幀、編輯設計為主。很早期便引進使用 DTP（Desktop Publishing，桌面排版系統）。

（Tsutomu TODA）[2]、宮崎光弘（Mitsuhiro MIYAZAKI）[3]、須永剛司（Takeshi SUNAGA）[4]，一共五個人。因為簡報非常成功，立刻就進入開發作業。

如同【圖1-2】，我們提案的內容是所有地方都以手寫風格呈現的操作系統介面，在實作上非常費工夫，設計完所有細節耗時整整一年。團隊中由我權充企畫總監，初期概念架構階段有豬股和須永的協助，細部則由戶田和宮崎操刀。

和蘋果公司總部合作的過程非常愉快，接觸到他們對於介面設計的熱情與自豪，還有以扎實設計理念為基礎的開發流程，令我獲益匪淺。

二年後，在一九九七年的WWDC[5]上，剛回鍋蘋果擔任執行長的史帝夫・賈伯斯（Steve Jobs）親自站上講台簡報。他們告訴我，賈伯斯很喜歡這個介面的設計。

到這個階段都非常順利，但接下來一波三折，最後這個設計並沒有正式採用。我們覺得非常可惜，蘋果公司內部有沒有同樣想法的人呢？後來網路上流出一組我們從來沒看過的完成版程式碼，一下子就傳開來，而且連全世界熱愛蘋果的用戶都在用，這狀況實在令人不可思議。聽說倒也還能正常運作。

接下來，好像還推出了Win版的介面，以及移植到Classic環境下的版本，或許有讀者曾經看過或使用過。在「骨」展的幕後逐漸穩定之下，今後希望能加入各種內容來探討。

（二〇〇九年六月十四日）

3 宮崎光弘：多摩美術大學教授。一九五七年出生。曾任時尚雜誌藝術總監，一九八六年進入 AXIS，擔任設計雜誌《AXIS》藝術總監，以及策劃各項展覽。
4 須永剛司：多摩美術大學教授。專業領域以資訊設計為主，包括電腦使用者介面設計，以及數位媒體使用者的對話情境設計等。一九九八年，在多摩美術大學成立了日本第一個資訊設計學系。
5 WWDC：Worldwide Developers Conference，全球開發者大會，也就是蘋果公司針對開發者每年舉辦的研討會。在二〇一〇年的 WWDC 上發表了 iPhone4，也讓這個大會成了新產品發表的場合，備受矚目。

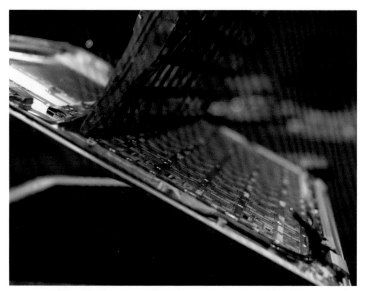

圖 1-3：拆解 MacBook Air 時（【圖 1-1】），掀開鍵盤露出的內側
　　　　狀況。

其實我自己從 Macintosh Plus[1] 就開始使用 Mac，是個忠誠度百分之百的蘋果用戶。印象中是一九八七年，有一次，我到朋友的公司幫忙，那時第一次看到 Macintosh Plus。現在看來令人難以置信，但那是一台沒有硬碟的機器。Mac 前面放著 OS 的各種磁碟片，有漢字 Talk[2] 的、應用程式的，還有各種文書資料磁碟片，作業過程中必須經常抽換。

由於記憶體上只有作業系統和一部分的應用程式，一旦遇到稍微吃記憶體的功能（例如由日文假名變換到漢字），就會出現「請插入漢字 Talk 資料磁碟片」的訊息，然後資料磁碟片會自動從插槽退出來。依照指示插入磁碟片之後，機器會先運轉讀取一會兒，然後再出現「請插入資料磁碟片」。同樣的過程一再重複，製作一份文件得更換四、五十次磁碟片。

即使如此，看到可以每個字分別一一設定字型和字級大小，還能在畫面上一邊檢視圖形和文字，一邊自由調整位置，如此劃時代的電腦依舊令人感動萬分。

後來我成為自由設計師，還買了有 DTP[3] 套裝之稱的 Macintosh II[4] 和 LaserWriter II NTX-J[5]，總共花了三百萬日圓。當年是用太太的積蓄買的，直到現在我在她面前都抬不起頭（當然不只這個原因啦）。

（二〇〇九年八月五日）

1 Macintosh Plus：第一款能使用日文的麥金塔電腦，內建記憶體為 1MB（最大可擴充到 4MB）。
2 漢字 Talk：專為日本設計，包含日文字型和日文輸入軟體的麥金塔作業系統。自一九八六年引進。
3 桌上排版系統（DTP，desktop publishing）：用電腦軟體從事報章雜誌、書籍等出版品的排版作業。
4 Macintosh II：蘋果在一九八七年推出的桌上型個人電腦。是該公司的電腦中第一款以彩色顯示的機種。
5 LaserWriter II NTX-J：蘋果在一九八九年推出的第一台日文相容的 Post-Script 列印機。

操作 iPhone 得心應手的小寶寶

圖 1-4：一歲半的幼兒把玩著父親的 iPhone

在「骨」展的尾牙中，明和電機（Maywa Denki）的共同創辦人土佐信道（Novmichi TOSA）¹ 的 Otamatone ² 演奏固然精彩，但我看到了在平淡中透露著令人驚嘆的另一幕。

1 土佐信道：藝術團體明和電機製作人。一九六七年出生。一九九三年與胞兄土佐正道（Masamichi TOSA）成立明和電機（參照【圖 6-3】）。

2 Otamatone：明和電機推出音符外型的電子樂器。

3 iPhone：蘋果推出的智慧型手機。第一代在二〇〇七年六月於美國上市。日本則在二〇〇八年七月由軟體銀行行動通訊公司（SoftBank Mobile，現為軟體銀行〔SoftBank〕）銷售適用第三代行動通訊技術（3G）規格的 iPhone 3G。

出席人士之中，有人帶了一歲半的幼兒，冷不防地就伸手抓起爸爸的 iPhone 。

這個幾乎連話都還不怎麼會講的小寶寶，竟然左手拿著 iPhone，伸出右手食指在螢幕鎖定鍵上一滑就輕鬆解鎖。我在一旁看得目瞪口呆時，小寶寶繼續進到程式總覽的畫面，捲動後打開某個 iPhone 的 App，叫出裡頭有自己的影片，以及全家人的照片，邊看邊笑。

小小手指頭左右滑動螢幕看照片的模樣，令人震撼。一下子玩膩了，他還會打開其他多媒體類的 App，有時候也把螢幕拿給他的爸爸看。

感覺應該沒有人特別教過他，而是在看著大人使用時有樣學樣，自行摸索。因為看起來他並不會用其他款手機。

不久之前，我才和工學院的學生討論過，為什麼蘋果公司堅持 iPhone 只有一個按鍵。有學生提出，「只要再多一、兩個按鍵，就變得好用得多呀。」我的回答是，因為 iPhone 介面的基本理念就是「你只要摸幾下就知道怎麼用」。

如果要有多個不同功能的按鍵，就必須有一套規則，而這套規則要用文字或符號來標示。如果不懂得文字或符號代表的意義，就沒辦法使用該按鍵。蘋果公司最不喜歡的，就是這類語言上的限制。

我親眼目睹的這一幕，就證明貫徹這項理念。

（二〇〇九年十二月二十一日）

4 App：應用程式（application）。iPhone 版應用程式可以從蘋果經營的 App Store 下載。

蘋果和戴森，各自的理想主義

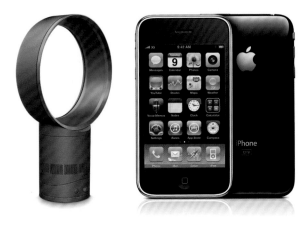

圖 1-5：戴森氣流倍增器（左）、蘋果 iPhone（右）。

我收到一台戴森（Dyson）[1] 無葉片電扇。聽說在此刻正值夏天的澳洲，這款電

1 戴森：英國家電品牌。該公司的主力產品是無集塵袋圓筒式真空吸塵器。

扇竟然一下子就搶下三成的市占率。由於沒有葉片，應該不能叫電「扇」吧。從產

品英文名字 Air Multiplier 來看，或許可以稱為「氣流倍增器」（Air Multiplier）。

蘋果和戴森，永遠為我們開創新世界，而這樣的未來，似乎感覺會比微軟

（Microsoft）與奇異（GE，General Electric）帶來的生活更好一些。之所以這麼說，

是因為前者的產品帶有某種理想主義在內，讓我們想把未來託付給這兩家公司。

然而，這二家公司的理想也有呈現對比的地方。

相對於蘋果隨時提出更新、更好用的方式，戴森提出的是創新的機械原理。雖

然都是改革在本質上的功能或形式，但如果用一輛車來舉例的話，蘋果是設計出新

的駕駛操作模式，戴森則是開發出新引擎。

戴森和追求易用性（Usability）²為理想的蘋果不同，易用性對戴森來說是其

次。就連這次推出的氣流倍增器也是，按下調整高低的按鍵後，按鍵本身會和機體

轉動，讓手指來不及按下停止鍵。此外，想要變換風向往上或下，也得先看過其他

人使用，否則實在很難想像。

話說回來，或許他們也很了解這樣的缺點，但不惜做了犧牲，也要追求這般簡

潔的外型，讓我們清楚感受到工程師想要達成的理想。

周末來家裡玩的老朋友，看到這台氣流倍增器後，不加思索就說了…「你也來

做一台這種產品嘛。」聽著讓我好頭痛。

（二〇〇九年十二月二十四日）

2 易用性：指硬體或軟體的使用方便性。通常機械的按鍵、開關等配置，或是選單畫面的設
　計，對於使用方便性影響很大。

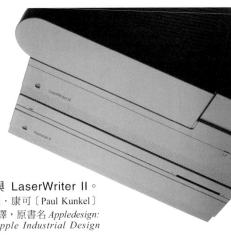

圖 1-6：Macintosh II 與 LaserWriter II。
（圖片來源：保羅‧康可〔Paul Kunkel〕
《蘋果設計》〔暫譯，原書名 Appledesign:
The Work of the Apple Industrial Design
Group〕）。

討厭梯形的史帝夫‧賈伯斯

請各位看看手邊的塑膠產品。乍看之下像是正方形的外盒，仔細看看，會發現其實兩邊並沒有完全平行，是個梯形。如果有由兩個外盒連結製成的產品，仔細觀察正中央的接縫，是不是會看到稍微膨脹呈現「く」字形呢？外型看似筆直的圓柱狀塑膠瓶蓋，但細細觀察會發現，朝瓶口的那一側是不是稍微大了一點點？

塑膠產品的製作方式，是將熱熔的塑膠倒進模具裡，待冷卻凝固成型後取出。因此，總會有一邊往兩側延伸，變成梯形，要是完全筆直平行的話，就沒辦法脫膜了。這和使用模型製作出的板狀巧克力一樣，一定會變成梯形。不過，真正方形的高級生巧克力（Raw Chocolate）就不同了，因為那是以手工一顆顆切割而成。

28

蘋果創辦人賈伯斯無法接受這種梯形。在 Macintosh II 之前的 Mac[1]，全部都是百分之百、不折不扣的長方體。由於塑膠沒辦法像生巧克力一樣用手工切割，得下工夫讓模型能夠分割。將模型分散取出後，就能得到側面是完全垂直的標準長方體。但由於花費較多工夫，零件的價格也變得昂貴許多。這種方式用專業術語來說就是 Zero Draft，也就是脫膜角度為零（零錐度）。

然而，在某個時期，老是製作高成本產品的賈伯斯遭人趕出公司。那些人將 Mac 改為稍微偏梯形，因為這樣可以降低製作費。不過，這些都瞞不過我們的眼睛！這也是為什麼賈伯斯離開之後，Mac 看來變得極為普通。換句話說，這段時期就是 Mac 的板狀巧克力時代。

賈伯斯重回蘋果之後，梯形的產品消失了。像是第一代 iPod Shuffle[2] 和 Mac mini[3] 的機體都像是手工切出的方正設計。就連電源供應器的側面也完全垂直。不愧是 Zero Draft，「生巧克力」再度復活！

仔細觀察 iPhone 背面機體光澤的曲面，會發現並不像一般產品往外延伸成梯形，而是收得很完美。每一支手機的任何一個小節細細琢磨而成。這種高成本的製作方式簡直超乎常識，幾乎是松露巧克力的等級。

由此可知，蘋果公司的設計可說來自於賈伯斯討厭梯形而來。看來他想必對板狀巧克力也很有意見？

（二〇一〇年三月十日）

1 Macintosh II 之前的 Mac：Macintosh II 是在賈伯斯於一九八五年離開公司之後才推出，因此這款作品究竟反映出多少賈伯斯的意見，眾說紛紜。

2 iPod shuffle：蘋果在二〇〇五年推出的數位音樂播放器。產品的特色就是以隨機順序播放收存的音樂檔案。

3 Mac mini：蘋果在二〇〇五年推出的小型電腦。長 19.6 公分，寬 19.6 公分，高 3.6 公分，重量 1.37 公斤，小尺寸是最大的特色。

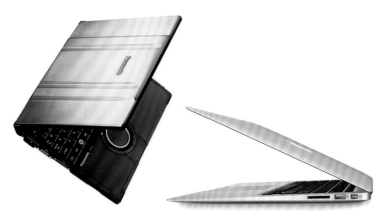

產品愈薄，重量愈重

圖 1-7：Panasonic 的 Let's note（上）與
蘋果的 MacBook（下）。

因為要和坂井直樹（Naoki SAKAI）[1] 對談，來到 XD 展[2]上的漫畫家 SHIRIAGARI 壽（Kotobuki SHIRIAGARI）[3]帶著一台 Panasonic 的 Let's note[4]，他說「這台筆電果然很輕。」我看著機體清晰的凹凸線條，想起自己曾說過這句話。

筆記型電腦製作得很薄，就會變重。

外型愈薄愈扁，其實對材料的剛性上愈不利，簡單來說就是容易彎曲。電腦裡有很多脆弱的零件，大幅變形很可能會構成致命傷，因此，蘋果的 MacBook[5]是以鋁塊削切，製作出剛性極高的機體。即使輕薄，也不容易彎曲，打造出這款具備吸引力的電腦，但事實上，仍免不了讓它變得有點重。

1 坂井直樹：概念創意人。Water Design 負責人。一九四七年出生。曾與筆者在日產汽車的「Be-1」、奧林巴斯（Olympus）照相機「O-Product」「Ecru」等案子中合作。
2 XD 展（XD, exhibition designer）：指慶應義塾大學政策媒體研究所舉辦的「XD eXhibition 10」。二〇一〇年三月在 AXIS 藝廊展出。
3 SHIRIAGARI 壽：漫畫家。一九五八年出生。代表作有《夜半的彌次與喜多》等。
4 Let's note：Panasonic 的筆記型電腦。特色是表面上有凹凸刻痕，以及提高強度的背面面板。
5 MacBook：蘋果在二〇〇六年推出的筆記型電腦。機體有使用了鋁以及使用碳纖維的款式。

就這一點來看，Let's note 完全捨棄外型薄和大螢幕，貫徹重量輕巧又堅固耐用的特點。首先，使用較小的顯示器，零件在配置上堆疊得較厚，整體外型渾圓，不容易彎曲。此外，機體表面有很深的凹凸刻痕，更加提升剛性。雖然為了留下凹凸刻痕需要留下空間，但這麼一來製作機體的材料也能減少，就可以變得更輕。乍看之下有矛盾，但筆記型電腦的內部如果相同，機體較厚的可以製作得比較輕量。

我的另一位朋友勝間和代（Kazuyo KATSUMA）[6]，已經使用了好幾代的 Let's note。遇到像 SHIRIAGARI 或勝間這類成天跑來跑去的人，我一點都不想推薦他們 MacBook。只能說他們並不是 MacBook 的目標族群。

Panasonic 是在二○○三年左右開始鎖定這條清楚的路線，當時我曾經和 Let's note 的設計師對談過。設計師無意間說：「其實也很想做得像 Mac 這麼又薄又扁，不過為了重量要輕，那就沒辦法了。」當時我回答對方，「就貫徹輕巧又耐用的特性也很好啊。不需要因為這些限制而感到遺憾，就理直氣壯地追求有厚度、表面凹凸的設計吧！」

後來持續看到許多設計走輕量、耐用、厚實大方路線的 Let's note，毫無疑問，這是一款有其存在價值的產品。

（二○一○年三月十六日）

6 勝間和代：經濟評論家、中央大學商學院客座教授。十九歲時取得準會計師資格，自大學在學期間即進入簽證會計師事務所。曾任職於安達信會計事務所（Arthur Andersen），後來自立門戶。

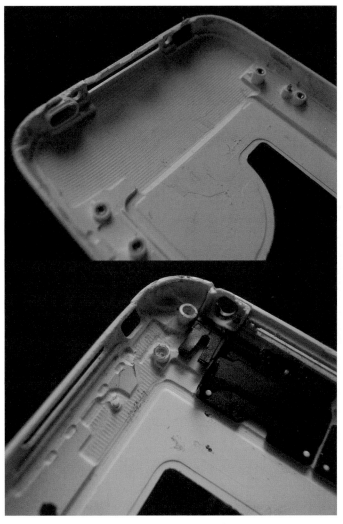

圖 1-8：iPhone 3G 內部

最喜歡拆卸卸的檜垣萬里子，拆解一台不用的 iPhone 3G。結果雖然這款手機上市已久，但還是有個重要的發現要向大家報告。

【圖 1-8】是 iPhone 3G 的塑膠機體內側。仔細看看，會發現在一般塑膠零件上不常看到的工具痕跡（像直條紋的刻痕）。這樣的刻痕就是以數控切割機（numerical control cutting machine，使用由電腦數值控制的鑽頭削切）機體內側的痕跡。

號稱一體成形的 MacBook Pro 與 MacBook Air，是以整塊鋁塊削切製作內面，而機體內側全部都覆了一層 NC（數控）加工的工具痕跡。iPad[1] 也一樣。不過，塑膠零件因為可以利用模型從一開始就打造出很複雜的形狀，通常不會再多一道事後加工的步驟。

然而，iPhone 3G 的機體內側確有將近五分之一的面積都有工具痕跡，很明顯是先以模具成型後，再放到 NC 機械上，用鑽頭削切機體內側。

為什麼要花兩道工夫？

答案就在設計上。眾所周知，iPhone 3G 的背板是流線的曲面。許多設計師看到曲面的精緻程度都嘆為觀止。塑膠在冷卻凝固時很容易扭曲歪斜（專業術語叫做「凹痕」），很難製作出圓滑的曲面。而要降低扭曲程度，最有效的方式就是維持塑膠一定的厚度。例如 Mighty Mouse[2] 使用的就是非常厚的樹脂。但行動電話可行

1 iPad：蘋果在二○一○年推出的平板電腦。使用與 iPhone 相同，以觸碰液晶螢幕操作的多點觸控螢幕的使用者介面。

2 Mighty Mouse：蘋果的多功能滑鼠。特色是外型圓滑，能貼合掌心。內建軌跡球，可以前後左右捲動畫面。

不通，因為重量輕、外型薄是首要條件。

講到這裡，大家應該知道了吧。蘋果為了讓 iPhone 3G 有光滑完美的背板，先以一定的厚度打造機體，接下來用鑽頭削切需要削薄的的部位。就電子廠商的認知而言，在成本上簡直極其誇張，但正因如此才能呈現出極薄卻完美的曲線。

蘋果對美的堅持，至今仍令我尊敬[3]。

（二〇一〇年七月十九日）

3 這篇文章刊出後收到廣大迴響。許多人討論的重點都是蘋果是否真的做了這些事。

第二章

設計科學化

設計聲音

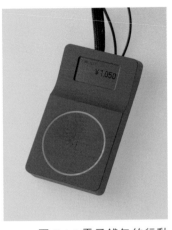

圖 2-1：電子錢包的行動
支付感應器

據說日本國土交通省（編按：相當於台灣的交通部）認為，油電混合車和電動車因為太過安靜恐怕有危險，研擬必須一律加裝類似引擎運轉的聲音。

「好不容易製造出這麼安靜的車！」「不需要刻意弄出噪音吧？也可以換一種聽起來更舒服的聲音呀。」我想各界會有不同的意見。不過，我認為這個想法很好，因為一般人都沒想到，其實汽車引擎聲能保護我們的安全。

恰好兩個月前，我和研究室的一群學生去參觀東京電力（TEPCO）的電動車。

雖然事前已經有人提醒，但仍然不斷有學生站在移動的車輛前後發呆，好幾次都必須出聲大喊他們。一開始所有人都已經見識到緩慢起動的電動車幾乎沒有聲音，大

概是大家都習慣了，即使車子明顯在移動中，稍微一分神就會擋在車子前面。讓我們親身體驗到真的很危險。

我不贊成再設計一款新的警示音。目前街上充斥著各式各樣的警示音，除非像汽車喇叭聲這麼大的音量，否則人們都會自動忽略。像「車輛左轉」這類警示音，仔細聽會覺得很吵，但實際上多數人仍然沒察覺到。

另一方面，人類對於聽慣的聲音，一旦出現變化會比想像中更敏感。比方說，在電車碰撞軌道的噪音中也能若無其事打起瞌睡的人，當電車一停下來，稍微安靜一點，就立刻醒來睜開眼睛。這代表人類對於很大的音量也能立刻適應，但其中細微的變化卻意外能察覺到。因此，就算沒發現原本的引擎聲，也能藉由聲音的強弱，下意識地注意到車輛的位置及動向。

內建引擎聲或許沒辦法當成永久的政策，話說回來，我認為就現況而言，這不失為一個最有效，而且最優雅的方式。

【圖2–1】是我過去設計的一款名為「行動錢包」的支付裝置，我還請了音樂家協助，設計一段旋律。在稍微不同的音色和出現的時間下，使用起來的感覺截然不同，最後在反覆試作和測試後，製作了結帳和警示的聲響。

即使是單純的引擎聲，也不要輕易載入，希望能經由多次實際測試，花點時間設計出適合的音色與音量。

（二〇〇九年十月十七日）

圖 2-2：「骨」展的展示品「拉弓小船」

「原音重現」這四個字，已經愈來愈少聽到了，過去的音效人員夢想著有朝一日能讓留聲機的音效和真正的樂器演奏無法分辨，進一步取代演奏會。如今，仍堅持原音重現的只有一小部分特別講究的樂迷，而音效技術絕大部分的市場重心則放在能以耳機輕輕鬆鬆、隨時隨地享受音樂。人們找到了享受音樂的新方法，例如iPod或手機來電歌曲，這些利用下載的檔案才能應用。

回顧愛迪生的留聲機，怎麼看都不像是能輕鬆攜帶的設備，但和交響樂團相較之下，的確是個精巧的小箱子，能放在桌上。當時已經能誇口，「如果將音樂化為訊號，到處都能欣賞」這樣的嶄新價值。

技術人員永遠都以提升功能為目標。但我認為新價值在於無論功能如何，其實從一開始就已經像基因一樣內建在技術之中。

現在工程師紛紛想打造出「能和人類同樣活動」或「看起來和人類沒有兩樣」的機器人。其實，這就和「原音重現」一樣，是技術人員必經的一條路。不過，相信未來我們又會受到機器人其他獨特的魅力所吸引吧。到時候，未來的人類應該也會發現，這樣的魅力其實早就存在於最古老的機器人身上。

（二○○九年十月二十九日）

圖 2-3：雨景

雨打在身上為什麼不會痛

雨從那麼高的空中落下來，打在身上卻不怎麼痛。從小我就一直想不透。明明被一顆從高處掉下來的石頭砸中會很痛呀。

國中時（還是高中呢？）有一天，學到所謂的「空氣阻力」。

空氣阻力的大小與速度成比例。物體從高處落下後，受到地心引力影響會逐漸加速，空氣阻力也會隨著速度愈來愈大。由於地心引力是固定的，持續增加的空氣阻力最後會變得和地心引力一樣大。這麼一來，落下的物體不再加速，接著就會在空氣阻力與地心引力均衡之下，以固定的速度往下掉。

我大吃一驚。沒想到，雨打在身上不會痛的道理，竟然和棉絮會緩緩落下的道理一樣。至於相對較重的小石子，要是落下的速度不夠快，就無法讓空氣阻力和地心引力一樣，因此砸中時會很痛。就像螞蟻從高處落下卻不會受傷，也是因為螞蟻的體重能夠立刻與空氣阻力達到平衡。

想到身邊很多現象都是順應著簡單的規則在運轉，令我好感動。這也是我第一次清楚體會到「物理學之美」。

這麼說來，很久以前，內田繁（Shigeru UCHIDA）[1] 曾問我是否願意接下一門名為「科學：設計師通識教育」的長期課程，這門課是邀請各個領域的科學界人士，聊聊日常的科學現象。希望有一天能實現。

（二〇〇九年十一月十一日）

1 內田繁：室內設計師。桑澤設計研究所所長。一九四三年出生。一九六六年自桑澤設計研究所畢業，一九七〇年成立內田設計事務所。

高低差

騎著自行車在東京都內閒晃，逐漸體會到仰賴電車轉乘資訊或汽車導航生活中，幾乎沒察覺到的現象，那就是因為地形高低差所產生的「位能」。

位能的英文是 potential energy。由於光是從坡道上往下衝，就能產生速度，表

圖 2-4：筆者為普利司通（Bridgestone）設計自行車時繪成的素描。

示在高處具有一定的 potential（潛能）。不知道為什麼翻譯成「位能」呢。

如果將這股潛能順利轉換成運動，靠這股力道上下一座山，兩者抵銷後應該是零，但任何狀況下都不可能百分之百轉換。此外，在東京都內必須經常停下來，好不容易有這股力道也多半無法好好利用。

於是，在擬定盡量不要翻山越嶺的行車規畫時，我試著尋找是否有能夠辨識地形高低落差的工具，沒想到竟然有這種地圖[1]。在「製作路線圖」的頁面裡，可以隨時顯示出這條路線沿路的標高，找出一條平緩的路線。

話說回來，原本是因為彌補運動不足才開始騎自行車，卻刻意尋找輕鬆的路線，自己也覺得好像說不過去。

使用這份地圖，也能檢視很多地名恰如其名，例如澀谷（Shibuya），就是夾在代官山（Daikanyama）和青山（Aoyama）這兩處「山」之間的「谷」。

（二〇〇九年十一月二十四日）

1 地圖：由日本雅虎（Yahoo! JAPAN）提供的路線導覽服務「LatLong Lab」（http://latlonglab.yahoo.co.jp/route）

想念太陽

好冷哦！這種日子真的好想念太陽。

太陽能溫暖大地，促進水和大氣循環，撐起一切生命的活動。平常日光照射，太陽能就總量來說，似乎毫無問題能支應人類使用的能源，人們卻無法好好利用。

例如，在電動車大賽出賽的車輛，必須頂著大約三張榻榻米（編按：一張榻榻米為九十

圖 2-5：一九九二年筆者製作的太陽能汽車的素描。這是像帆船一樣與大自然能源共舞的交通工具。

公分乘以一八〇公分）大小的巨大太陽能板和電池行駛，但動力出乎意料之外的微弱，加速又慢，還很怕遇到惡劣的路況和爬坡。其實，目前的太陽能電池最多只能發揮到兩成，但在發揮到百分之百時，動力仍不及機車的一半。

之所以會這樣，是因為太陽能在地面上太微弱。想要供應能像跑車一般急速行駛的電力，必須要有大到將近五十公尺水道的游泳池面積的太陽能電池。另一方面，其他動物倒是能蒐集這股微弱的太陽能妥善利用。至於植物則非常有效吸收太陽能，然後幾乎全數轉化為碳水化合物，僅用在成長。動物藉由攝取大量食物，將太陽能濃縮和循環。太陽能車這種光靠太陽能電池就能行駛，是人人夢想中完美的省能源汽車，但是，如果這麼簡單就能辦到，地球上的植物早就能到處跑了。

古代動植物體內吸收的太陽能，在地底下濃縮後就成了石油[1]、煤炭。這就是我們現代文明的基礎。結果，人類難道只是浪費大自然濃縮形成的能源嗎？

【圖 2─5】的素描，是一九九二年我在東京大學和一群學生製作的太陽能車。這是一款能讓人親身體驗到太陽能之微弱的「無力型」太陽能車。設計理念是類似帆船與大自然能源共舞的交通工具。能夠乘坐兩人，後座的人要負責操作太陽能板朝著太陽的方向。在一股衝動下參加了在能登半島舉辦的太陽能汽車大賽，沒想到在天公作美下竟然跑完全程，最後還獲得「太陽能實用大獎」。

（二〇〇九年十二月十八日）

1 石油：近年來愈來愈多人相信石油不是來自生物，而是由地球內部生成的說法。

客機全長和馬桶尺寸

圖 2-6：素描引用自探討人與技術的素
描集《造飛機》（暫譯，原書名
『航空機を作る』，太平社）

談到衡量的感覺（參照【圖
5－3】）後，有非常多的迴響。
不僅可以用目測來量尺寸，像部
落格上留言中提到的費米推論
（Fermi estimate）[1]，從手邊的條
件來推測大致的數量，這也是身
為設計師必備的能力之一。

前幾天我從上海回來，搭乘
的飛機經過大阪上空時，看到右
側有另一架平行飛駛的客機。看
著它愈來愈近，令人緊張，於是
我思考推測距離的方法。

我看到的機型是波音七七七
（Boeing 777），已經知道全長，
於是我以此為基準，嘗試和看上

1 費米推論：從幾個條件來推測，在短時間內概算出一個未知的數量。名稱來自擅長這套概
算理論的物理學家恩里科．費米（Enrico Fermi）。

46

去的大小來比較。我把手指放在窗戶上計算一下，從窗戶的位置看去全長約二公分。

飛機的實際大小大概是三千五百倍。如果視角相同之下，距離與大小成比例，將窗戶與自己臉的距離放大三千五百倍，推測約為三公里。這樣的推測其實很粗糙，如果看上去的大小推測差了五公釐，實際上會有幾百公尺的差距，隨隨便便就出現好幾成的誤差。話說回來，發現原來差距不是十公里或五百公尺，而是大約在二到四公里之間，就感覺輕鬆多了。

事實上，在創作的第一線有很多重要場合，都必須推測出方向正確的數字，這類精確的推測也很有用，重點就在於要找到了解尺寸，可以當成推測線索的基準。

在部落格的回應中，曾經提到學生畫出小得誇張的家具，而且還不以為意。

我太太非常熱衷搬家，或者該說她對不動產特別有興趣，每次看到房屋廣告的格局圖，她幾乎都能精確掌握實際大小。我問她才知道，她都是以廁所的馬桶為基準。她說，廚房水槽或房門，都能配合小房子做成較小的尺寸，所以不準。唯有配合人體設計的馬桶座，尺寸幾乎維持固定，她就靠這個來推測房子的大小。

因此，看房屋格局圖時，應該要觀察其中的馬桶大小。（二〇一〇年一月十六日）

空氣乾燥

圖 2-7：濕度是空氣中的含水量

　　小時候對「溼度百分之七十」這件事很不解。聽到溼度是「空氣中的含水量」，就認為空氣中有七成都是水。這麼一來，真正的空氣不就才三成嗎？有這麼多水在空氣中，人可能會溺死耶。升上國中之後，才知道空氣中能含的水蒸氣有一定的量（稱為飽和水蒸氣量），百分之七十是相對於飽和量而言。所以，就算溼度達到百

分之百也不會溺死。

另一方面，待在開暖氣或暖爐的室內，很多人會覺得「空氣乾燥，喉嚨痛」。

感覺像是用烘乾機把毛巾烘乾，熱直接將空氣烘乾了，但仔細想想又不大對勁。毛巾的話，水分是跑到空氣裡，但要說烘乾空氣的話，水就無處可跑了。

那麼，為什麼會乾燥呢？事實上，氣溫一上升，空氣裡的飽和水蒸氣量就會變大。也就是說，開了暖爐後，加熱的空氣中含水量雖然沒變，但可以容納水分的容器變大了。多出更多空間的空氣會吸收周圍的水分，當然也會搶走我們身體的水分。毛巾之類也會更容易變乾，讓我們覺得「空氣乾燥」。

反過來也是相同的道理。富含水分的空氣在溫度下降後，容器變小，無法再容納多的水分，從空氣中釋出的水就是「露」。冷卻的空氣無法再含水，就會把水分留在玻璃窗上，或是葉片上。

空氣中容納水分的容器會因溫度而變，印象中，國中時好像學過，但直到前幾天和妻子還有工作人員討論時，才嘆為觀止。然後，昨天在慶應義塾大學湘南藤澤校區（Keio University Shonan Fujisawa Campus，簡稱慶應 SFC）的學生們的反應也是。

結果，好像又上了一堂自然課。

（二〇一〇年二月四日）

螺旋與節

螺旋和節，是兩種典型的生物形狀。這是前陣子倉谷滋（Shigeru KURATANI）[1]在一場對談中提到的。因為兩者都是在生物發生成長的過程中產生的形狀。

不僅藤蔓或螺貝類，其他像植物的果實、葉片形狀或骨骼的構造，經常都出現螺旋狀的曲線。生物細胞長得愈大，就能分生出大量細胞，以複利計算的方式增加。

圖2-8：二〇〇五年舉辦的展覽「MOVE」中，展示的非勞動型機器人「賽克洛斯」（Cyclops）。

1 倉谷滋：日本國立研究開發法人理化學研究所（Institute of Physical and Chemical Research，簡稱理化學研究所、理研或 RIKEN）總監。專業領域為演化發育生物學、脊椎動物比較發育生物學、形態學（morphology），生於一九五八年。筆者曾在森美術館（Mori Art Museum）舉辦的「醫學與藝術展」相關活動中兩人對談。

以一個點為起點，再以堆雪人似堆高的形體，就稱為對數螺線[2]，這也是多數生物外型的基調。

另一方面，觀察「節」產生的過程，似乎是在老舊細胞上每隔一段固定距離生出新細胞時所形成。通常生物在成長到一定程度時，就會在自體上刻畫出複雜的構造。最簡單易懂的例子，就是我們的背骨，但像雙手的骨骼愈到前端就愈小，並且分支出去，轉變成能夠方便取物、握緊等行為的細微構造。不是單純的反覆，而是愈朝前端愈纖細，這也是生物中「節」的特徵。

相對於螺旋是單調成長的典型，節則是複雜化的典型。倉谷提出要區分是否為生物，關鍵在於有沒有生命製造過程留下的痕跡。

工業產品的形體，一般來說會製造出最終完成的外型，之後就不再成長，自然不會產生螺旋與節。設計師當然可以單純在外型上製造出螺旋，然而以研究人員的角度來看，很清楚了解構造不是這麼一回事。例如鎖鍊，乍看之下由很多同樣的物體連結，似乎其中有「節」，但由於並未伴隨著該有的複雜化，仍然稍有差異。

話說回來，近年來就連產品也多少會成長。在軟體的領域中，上線後內容增加或是依照使用者來調整，都已是理所當然。或許未來有一天，產品也會有「成長和複雜化」，變成連倉谷也無法辨識的型態。

【圖 2-8】是二○○五年「MOVE」這場展覽[3]上的一隅。當初策畫這場展覽，

2 對數螺線：自然界中常見的一種螺線。在牛角、羊角，還有象牙上都看得到對數螺線。
3 「MOVE」展：LEADING EDGE DESIGN 於二○○五年十二月在青山螺旋大樓舉辦的展覽。

最先是希望能看到槇文彥（Fumihiko MAKI）[4] 設計位於東京青山（Aoyama）的螺旋大樓（SPIRAL，編按：隸屬華歌爾文化中心〔Wacoal Art Center〕管理的多功能藝術設施），以及豎立在建築裡的賽克洛斯（Cyclops）[5]。在象徵這棟建築的名稱「螺旋」的階梯中央，設立了具備「節」的機器人。回想那幅光景，與倉谷滋所說的不謀而合，令人欣慰。

（二〇一〇年二月十四日）

4 槇文彥：建築師。出生於一九二八年。參與幕張展覽館、Hillside Terrace、朝日電視台六本木總公司大樓等建築設計。

5 賽克洛斯：筆者設計的第一件非勞動型機器人作品。見【圖 3-14】和【圖 7-7】。（譯按：賽克洛斯〔Cyclops〕，是希臘神話中居住在西西里島的獨眼巨人。）

彈性與黏滯

圖 2-9：筆者設計的 OXO 社 Good Grips 系列的廚房用具。使用的是耐潮溼的新型熱塑橡膠（Santoprene）。

我們用各式各樣的詞彙來形容工具的動態和手感，像是「QQ的彈性」「很光滑」「很緊密」「軟軟的」等。這些表達動態觸感的詞彙很纖細且多樣，但如果要用在有計畫的設計上，就得稍微經過整理，深入理解。這時候，工學上機械力學的手法就很值得參考。

技術人員在機械上施加力道時的反應與震動，主要可以兩種成分的組合來加以分析。那就是彈性成分與阻尼（damping）成分。

彈力應該比較容易理解。用一般日常生活的表達方式，就是「Q彈」的手感。其實我們身邊常見的固體材質，多少都具備彈力。無論金屬、塑膠、木材或紙張，施力之後都會順勢彎曲，但一鬆開就會恢復原狀。每個零件的彈性加總起來，每個機械都各自具備不同的特殊「彎曲度」。彎曲度就是典型的彈性成分。

阻尼這個詞在日常生活中較少聽到，如果硬要以感覺來形容的話，大概是「黏滯」的感覺吧。例如麥芽糖和蜂蜜，在緩緩流動下可以塑成各種形狀，但如果想迅速攪動，就會感受到一股很強的抗力。阻尼器，就是利用液體這種速度愈快阻力愈大的性質（黏滯阻力）製成的設備。在玄關大門使用阻尼器，就能設計得讓門在開關之際可以變得緩慢，稍微帶點停滯。

在設計這種使用的手感時，重點就在於巧妙組合「彈性」與「黏滯」的條件。例如，填充玩具布偶和坐墊的柔軟度。過去經常使用的是彈性成分較高的海綿，產品多半講求彈性較好的觸感。然而，近來低反彈，也就是彈性成分較弱、黏滯成分較強的材質愈來愈常使用。當然不會在坐墊裡放入機械式的阻尼器，但現在相當盛行開發出各式各樣具有阻尼成分黏滯功能的材質。

在工業產品的操作類別裡，兩種成分會因應實際功能加以調整。像是瓦斯爐的

54

點火開關、音響的音量鈕，還有相機鏡頭，這些需要精密操作的設備上，黏滯成分都會設計得比較強。

如果對於汽車的搖晃、操縱桿的手感、開關的觸感、網路上每個物件的移動等各種反應，都能用這兩種成分的組合來解析，你也能成為設計這類手感的設計師。

（二〇一〇年三月二十一日）

斑點圖案的數學原理

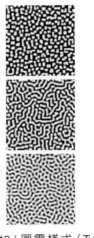

圖 2-10：圖靈樣式（Turing Pattern）的例子。
（圖案引用自維基百科〔Wikipedia〕）。

圖靈樣式，是一種生物體圖案的古典數學模擬樣式。

以我這個外行人的了解，很粗略地說明，就是兩個化學反應，具有互相抑制或加強反應的影響力，在同時擴散下會出現週期性的斑紋。這樣的概念和重疊的波紋或莫瑞紋（譯按：moiré，原義是類似水波紋路的紡織品。Moiré pattern 就是在柵欄狀條紋重疊下所產生的干涉影像）有點類似，但圖靈樣式的精髓在於「彼此影響」，而且如果能妥善調整影響的程度，就能呈現出豹紋、斑馬紋、熱帶魚花紋等各種圖案。

「反應擴散系統」這個帶點科幻的名稱是電腦之父、英國數學家艾倫‧圖靈（Alan Turing）在一九五二年發表的現象及理論。他在二十幾歲電腦尚未問世的一九三〇年代，就在數學上證明了有個能進行任何運算的萬能設備（圖靈機），並

56

進一步建立了電腦的理論基礎。第二次世界大戰時，他破解納粹的密碼，帶領聯軍獲勝的事蹟也很著名，不是普通的天才。

然而，在他四十二歲過世之前發表的圖靈樣式，因為仍是未完成的研究，知道的人並不多。即使營造了類似生物的樣式，但直到不久之前，生物學家仍不相信實際上背後發生的原因。

經過將近半個世紀，一九九五年，名古屋大學理學研究所教授近藤滋[1]（Shigeru KONDOU），經過實驗證明熱帶魚體表的花紋確實是以圖靈提出的原理形成，之後狀況出現一百八十度大轉變。現在有不少生物學家認為，這套理論不僅適用於體表的圖案，更是構成生物體的基本原理。例如，生物體經常出現的反覆模式，和體節或頸椎的韻律，很可能都是源自這些化學反應波而生成。

這表示在生物設計上，皮膚的圖案和骨骼構造都是基於相同的原理而來。對於經常容易將結構設計與表面處理分開思考的設計師而言，看到自然界一致的創造原理總會嘆為觀止。話說回來，在離世之前似乎像是隨意發表出這套理論的圖靈，更是偉大。

我希望這類生物樣式不僅是刻畫在產品上面當成裝飾，而是進一步構思出產生出這般美麗樣式的製造流程。

（二〇一〇年四月二日）

1 近藤滋：一九五九年出生。一九八二年畢業於東京大學理學院生物化學系。專業領域為發育生物學、數理生物學。（編按：目前任教於大阪大學）

水的形狀中隱藏的數學

圖 2-11：以 Grapher 軟體繪製的水流 3D 圖

打開水龍頭，一道細細的水流往下，會發現水流的源頭較粗，愈往水流下方變得愈細。前幾天我突然想到這件事。這是不是因為水隨著往下流，受到重力的牽引，速度就變得愈來愈快呢？

如果保持相同粗細的水流，流速愈快水的量就愈多；相反地，當水量是固定時，流速變得愈快，水流就會隨之變細。就像有一大群人，在路上慢慢走時會朝橫向擴散，但如果前面的人開始跑，隊伍就會被拉成細長。

從水龍頭流出的水也是同樣的道理。說明得仔細一點，就是「流速」乘以「水流的截面積」等於「流量」。流量固定的話，因為自由落體速度加快，截面積就會愈來

愈小。然而，單憑這個原理真能出現這麼漂亮細長的水流形狀嗎？我又以數學的觀點思考了一會兒。

講解起來有些複雜，細節容我在此省略。簡單說，是落下的距離與速度的平方成正比，速度與截面積則成反比，截面積與水的直徑平方成正比，各項因素呈現這樣的關係。由此可推測，水和水龍頭之間的距離，是水的直徑的四次方分之一。

這個方法是用級數來推導，雖然無法得出正確的數值，但可以想像出兩個數字大致描繪出什麼樣的曲線。在思考大自然中一些神祕的外型是在什麼結構下產生時，這個方法很有效。

話說回來，就算知道四次方分之一也毫無概念。於是我用 Mac 裡內建的軟體 Grapher[1] 嘗試畫出 3D 圖，結果如同【圖 2-11】。看起來好像就是這種感覺。也就是距離水龍頭較遠處的纖細水流形狀，是因為「截面積會與落下速度成反比，速度愈快截面積愈小」的簡單原理造成。應該可以這樣說吧。

很多我們覺得很漂亮的外型，經常背後都潛藏著簡單的原理，簡而言之，思考的過程就是數學。要將下意識的感覺化為意識，數學是一項非常方便的工具。

然而，實際上水龍頭一開，水流到一半就無法維持細細的水流，如果有人能提供說明這些現象的文獻，麻煩請通知我一聲。

（二〇一〇年二月二十七日）

1 Grapher：可以從方程式繪製出 2D 或 3D 圖形的軟體，內建於 Mac OS。另外還有改變圖形、背景顏色，以及製作動畫的功能。

圖 2-12：展現表情的文字符號

很多人的印象中會認為，科學上的思考就是正確且根據事實的想法，但我並不認為這是科學態度的本質。反倒所謂科學上的思考基礎，都不是直觀的事實本身。

例如【圖2－12】（o_o）這個文字符號，很多人都認為是一張臉，但仔細想想，全世界根本沒有人會長成這樣。真正的雙眼不會只是兩個圓圈，嘴巴也不是一條線。事實上，臉上應該有很多地方長出毛髮，皮膚表面凹凹凸凸。然而，我們的大腦似乎會自動將這樣的細節省略，以簡單的形狀來記憶臉部的典型。事實上，科學上的思考也和這類文字符號一樣，是建立世界簡化後加以延伸理解。

例如，力學的基本是慣性法則，也就是「如果沒有外力作用，物體將會永遠朝直線前進」。然而，

環顧四周，我們身邊根本沒有這種東西。一旦沒有支撐，物體就會掉落，最後動作也會停止。在地面上有各種力量作用，「永遠朝直線前進」這種簡單的運動不可能發生，這是我們從經驗中了解的事實。

即使如此，牛頓（Isaac Newton）仍將「永遠朝直線前進」視為物體複雜動作中的基礎之一。藉由設定這樣的物體，才能逐漸累積出摩擦、空氣阻力、變形等各種複雜的現象。這麼說來，將眼睛這個複雜的器官去除掉睫毛、眼皮等各種複雜因素後的 00，也是套用了這項法則。

當然，科學家和文字符號不同，為了要證明這項單純的法則是否確為事實的精髓，必須經過一次次的實驗與觀察。在這種狀況下，出現的就是科學家「嚴謹」的態度，但就算是經過嚴謹驗證的法則，仍只是人類思考的某種表現。

科學法則正因為不是單純的事實才顯得美好。伽利略（Galileo Galilei）與牛頓描繪出的力學系統即使看來宛如真正的樣貌，但有了愛因斯坦畫出規模大上一輪的模擬畫像才能讓我們聯想到，那其實只是事實的輪廓。

我希望自己從直覺中創作的型態，會與科學描繪出的世界輪廓相符。設計師所描繪的形體適切性或許無法通過嚴謹態度的驗證，但如果能像圖文字這種程度就好了。

另外，也可以參閱本書第九章談論漫畫表現與科學共通點的〈寺田寅彥的「漫畫與科學」〉。

（二〇一〇年四月二十三日）

圖 2-13：看得出輪胎胎紋圖案的變化。圖為米其林
（Michelin）「Primacy LC」。

二〇〇九年參觀汽車展時，在輪胎廠商的攤位前面對一字排開的輪胎，我問一群學生，「你們知道輪胎胎紋是由大小不一的花紋塊排列而成的嗎？」

學生們起初都很驚訝，但仔細觀察每個輪胎，會發現輪胎上的胎紋每隔一小段就出現變化。即使看起來是間隔固定的胎紋，在拉開一段距離比較之下，會發現在每個輪胎的間隔有著明顯不同。「那麼，為什麼花紋塊會一點一點變化呢？」很可惜，當場沒人說出正確答案。

我想應該有很多人都知道，答案就是為了不要發出刺耳的噪音。如果是相同的花紋塊排列出的胎紋，在相同間隔下撞擊到地面，就會發出類似「嘰──」這種固定頻率的噪音。但如果圖案出現變化，在各個不同時間點撞擊路面，整體聽起來就是「唰──」這種頻率的噪音（也就是化為白噪音）。這麼一來，就能防止刺耳的路面噪音產生。

這種降低噪音的方法似乎是很老舊的技術。我在幫 OXO 公司設計蘿蔔磨泥板時也參考過，料理職人磨蘿蔔泥時掌控效率的關鍵，也在於這種「不規則的效果」。

（二〇一〇年五月十九日）

立體圖像和 3D 體驗的差異

圖 2-14：立體圖像

看著流行的 3D（三度空間）電影，我想起小學時期很迷的立體圖像。【圖2-14】我先畫出一張圖，懂得運用裸視立體視覺（平行法）的人可以嘗試看看。

當雙眼直視一件立體物體時，左右眼的位置若是不同，在角度上就會出現些微差異。我們的大腦會在對照之下，感覺出立體以及空間的深淺。利用這個原理設計出的立體照片，在問世後經過不過短短二十年，似乎就在一八四〇年代掀起一股熱潮。製作方法很簡單，只要用放在左右兩邊的照相機同時拍攝就行了。

近年來的 3D 電視或 3D 電影，運用的也是同樣的原理，藉由戴上特殊的眼鏡，讓左右眼各自看到角度錯開的影像。

田川欣哉（Kinya TAGAWA）[1] 針對這一點，在推特（Twitter）上發文，「面對影像時即使人朝左或朝右走，空間深度的軸線對於視點也不會改變」，指出了這一點或許和眼睛或大腦的負擔有關。

的確，立體與一般圖像的關鍵差別，就在於我們不斷移動時，型態也會隨之改變。【圖2–14】兩幅圖，如果巧妙地分別用左右眼看，就能感覺出空間的深度，不過這畢竟只是畫，即使自己左右晃動，小球和圓環的相對位置也不會改變。流行的 3D 影像也不過是早期的立體影像，就這一點上是相同的。

電影原本就是一種給予觀眾不同視點的藝術。根據包括視點的移動、切換、視野的變化等這些所謂的「運鏡」作業，讓我們能夠跳脫日常生活中的視點來看世界。

然而，如果直接將這樣的手法套到立體視覺上，或許有些勉強。在感受到空間深度的同時，卻另有一股強烈的感覺，似乎是被「勉強帶到攝影機所在的位置」。

活在三度空間的人，會想要更自由自在的移動吧。

反倒即使在二度空間中，如果像 RPG[2] 世界那樣能夠自行移動、變換視點，感覺更像是自然的 3D 體驗。從這個角度來看，也很期待立體視覺的遊戲了。

（二〇一〇年五月二十三日）

1 田川欣哉：一九七六年出生。一九九九年畢業於東京大學工學院機械資訊工學系。二〇〇一年結束英國皇家藝術學院（Royal College of Art）的碩士課程，在同一年回到日本，加入 LEADING EDGE DESIGN。二〇〇六年成立 takram design engineering。
2 RPG：角色扮演遊戲，Role Playing Game 的簡稱。由玩家扮演特定角色的遊戲。

圖 2-15：插畫／山中港

藍天有多大

國中曾讀過到地平線之間的距離。如果大地是平面，地平線就會在無限遙遠的另一端，但因為地球是圓的，到了某個地方再往前就會看不見。換句話說，那個地方就是地平線。

至於從所在地到地平線之間的距離比想像中來得短，以身高一百六十公分的人來說，大約是四點五公里。當然，地球表面有起伏，實際上不會那麼簡單，但如果到了南美著名的鹽原這種平坦的地方，據說能看到的地面，就是以自己為中心，半徑四點五公里的範圍內。雖說是「視線所及的土地」，其實比想像中來得小。然而，登上稍微高一點的地方，地平線又會立刻拉得更遠。比方說，爬上六本木之丘

（Roppongi Hills）大樓的頂樓瞭望台，計算一下，視線範圍可達五十公里遠。這就是國王必須登上高塔眺望領土的原因。

於是我想了想，那麼，我們看到的天空範圍又有多大呢？每到夜晚，我們還看得到星星，根本就像能看到「宇宙的盡頭」。不過，讓我們想想晴朗的白晝青空。想像天空藍色的來源，也就是能看盡頭頂上的大氣層，那麼，將通過地平線正上方的視線繼續往前延伸，到了沒有空氣的地方應該就算是「藍天的半徑」吧？

大氣層愈往上空變得愈稀薄，因此無法說出正確的厚度，但大約超過一百公里之後，再往上就稱為「太空」。因此，若將大氣層的厚度以一百公里來計算，「藍天的半徑」就約為一千一百公里。這麼一來，從東京也能看到北海道和九州的天空呢。雖說只是看得到北海道一百公里的上空，但毫無疑問可以和北海道的人看到相同的空氣。

另一方面，陰天的時候，天空會因為雲的高度往下降，能看盡的範圍一下子變小了。假設雲的高度為兩千公尺（雨雲差不多這樣），通過地平線的視線到達雲的距離大約是一百六十公里。在地平線附近可以看到靜岡或長野的雲。從欣賞富士山的角度大概就是這樣吧。

因此，試想一下自己的雙眼能看到的世界有多大。看看腳下，雖然大概只能看到自己居住的城鎮，但仰望藍天，卻能看到全日本的天空。這麼想想，心情是不是也好一點呢？

（二〇一〇年七月二十五日）

真正地壓迫胸部

圖 2-16：胸骨和肋骨

聽到「肋骨的作用是什麼？」相信很多人會回答「保護內臟」。不過，這麼一來就令人不解，大部分很重要的器官竟然都在柔軟的腹腔裡。當然，肋骨的確有保護心臟的作用，但其實還有更重要的功能，那就是呼吸。

肋骨在後方連接著背骨，前方則連到胸骨，整體而言的構造就像是前後縱向插進兩根棍子的燈籠。【圖2-16】左上圖是人體胸腔的簡單模型。串連的扣環就是肋骨，右側縱向的長棍子是背骨，左側的短棍子是胸骨。而內側像氣球的就是「肺臟」。

乍看之下似乎很扎實的結構，其實每個扣環和前後的棍子都由一種關節串連，以便能改變角度。

試著將連著胸骨的短棍往下移動，結果連結的扣環會一起往左下方傾斜（【圖2-16】左下），造成胸骨貼近背骨，也就是把氣球壓扁。這就像一排柱子同時倒下後，建築物會朝同一個方向傾塌。將肋骨往上拉提，扣環也一起提起，恢復到最初的狀態，肺臟就能吸入空氣。

實際上，因為這個動作很細微，不會看到胸部遭到壓扁的樣子，但如果仰躺時深深吸氣，就能看出胸部朝下巴方向移動，整個往上拉提。看起來宛如牢固建築物的肋骨，每口呼吸都要反覆傾倒後再提起，人體真是太奧妙了。

結構上雖然有些不同，但最近電視上也出現了明和電機土佐信道設計的「Wahha Go Go[1]」，也具備像是肺臟的風箱。以拉提風箱來吸入空氣，是很不簡單的類比科技。

（二〇一〇年七月二日）

1 Wahha Go Go：利用轉動輪軸的能量來驅動風箱，藉由風力讓人工聲帶震動，發出類似人類笑聲的機器，是一種新型樂器。

圖 2-17：造形藝術家古賀充的作品「LEAF CUTOUTS」

辦公室窗前有棵直徑大約八十公分，在東京都內堪稱巨木的樹。

每次一下雨，水就從上頭分叉的樹枝上慢慢聚集下來，流到樹根旁形成一道小瀑布。據說樹木的結構能形成一條水路，讓雨水有效聚集到根部。這麼說來，倒讓我想到河流和樹木的形狀有些類似。

雨水一起落到地面後，水流朝四面八方流去，然後在一段段偶遇之下，水流逐漸變大。水流穿過地面，同時成長，緊接著在納入周圍的水流。在這些過程中，出現的是不斷的相遇。河川的水流便是從小的相遇到大的匯集，在重複無數次

的相遇之後而產生。

另一方面，樹木則從最簡單的兩片葉子開始，接著慢慢分枝，增加樹枝。最初的枝條長大之後，從前端再分枝，每次的小分枝再長成小樹枝。樹枝就是這樣從大枝條分出小枝條，然後不斷重複無數次分枝而成。

河川和樹木就像這樣，雖然與時間的方向不同，卻在改變規模的同時不斷重複分歧。數學家曼德博（Benoît B. Mandelbrot）[1] 發現了生物的成長、水與空氣的流動、氣象、結晶的成長等，種種的自然現象都潛藏著反覆類似的型態，將其命名為「碎形（fractal）」。

不知道這是植物在進化過程中獲得的，又或者從一開始天生如此，總之，雨水沿著樹枝往下流的型態，正與「碎形」的理論不謀而合。

【圖2—17】是去年在螺旋大樓看到的，造型創作家古賀充（Mitsuru KOGA）的作品，名叫「LEAF CUTOUTS」。拔下一片落葉，其中的葉脈看起來就像一棵樹。這是巧妙運用「碎形」的相似性所構成的「樹中樹」。

（二〇一〇年八月十一日）

1 曼德博：數學家，經濟學者。一九二四年出生於波蘭。曼德博發現的碎形，指的是圖形的局部或整體都會如自我模仿般出現及相似的圖形。

年輪是從外側生長

圖 2-18：沿著樹木年輪生長的菇類

聽到一位教授發牢騷。

「我問了學生，竟然多數人都以為年輪是從內往外長耶。稍微用點腦筋，就知道不是這樣吧。」

他這麼一說，我頓時心驚了一下。因為其實有好長一段時間，我也以為年輪是從中心往外長。

的確，如果由內側往外側生長，就會被外側堅硬的樹幹阻擋，很難向外生長，

72

最後外側的樹幹就會破裂。此外，大樹的空洞化也是因為老舊的中央部位壞死而導致。這麼一想，就能理解年輪從外側生長，但第一次聽到時仍非常意外。或許是小時候剝高麗菜發現最中間的芯最嫩，所以誤解了樹幹也是相同的道理。事實上，整顆的高麗菜和洋蔥並不是莖幹，而是葉子，是從內側長出新的葉片。內側的新芽會不斷長出葉片往外推，據說要是沒有及時採收高麗菜，最後就會因為內側產生的壓力導致整顆菜爆開。但樹幹要是從外側生長，枝條怎麼辦？不就會陸續被埋進樹幹裡嗎？

沒錯，這就是「節」。過去的枝幹嵌入樹幹後就稱為「節」。因此會比周圍的年輪更老舊、更堅硬。

人工製造的物品一般不會再成長，所以看不出像年輪這樣的生長輪狀，但有個例外就是年輪蛋糕（Baumkuchen，德文是指蛋糕）。添加麵皮，一層一層地烤，確實就像生長輪狀的概念。通常年輪蛋糕不會縱切為放射狀，而是從和年輪無關的方向橫剖切成一片一片，就像木材一樣可以看到木紋的變化，十分有趣。我覺得可以先做好一些細的年輪蛋糕，然後在中間嵌進當作「節」，不知道有沒有人願意做這種有「節」的年輪蛋糕呢？

【圖 2-18】是一排沿著樹木年輪生長的菇類，很可愛的排列。生長的位置不在老舊的中央，也不在乾燥的樹皮，應該是位於兩者中間的環境最舒適吧。

（二○一○年九月十二日）

圖 2-19：同步加速器（Synchrotron）是一種圓形加速器。（出自《AXIS》第五十九期，一九九五年）。

【圖 2-19】是我在十五年前看到的小型同步加速器，也就是一種圓形加速器的設計圖，因為實在太吸引我，我便以彩色插畫的方式重現。

同步加速器就是利用聖經故事中大衛（David）擊倒歌利亞（Golyat）所使用的

皮繩投石器的原理，用來投擲正子或電子等微小粒子的設備。兩個圓環就是藉由強力磁鐵繞動粒子的軌道，而連接的直線就是基本粒子在這個圓周上進出的通道。

基本粒子受到磁鐵吸引下，在圓形軌道上不斷轉動加速，然後跳到連接線上。投擲的物體非常小，使用的卻是巨大的設備，需要龐大的電力。噴射出的高能量粒子，用來做破壞原子核的實驗，或是治療癌症。號稱高能量物理學領域的研究設備，多半就是這類由簡單幾何學打造的結構。為了探索物質的根源，讓巨大能量的粒子撞擊原子，就需要直徑長達幾公里的圓形軌道，以及長三十公里的直線所組成的巨大加速器。

這幅巨大的圖像，展現了簡單的物理法則，也是人類睿智的圖形。然而，另一方面，原子和與基本粒子的世界也會出現生態系中不可能見到的型態或規模，也顛覆了我們原先熟知的自然現象。

地球上的生態系，光靠著太陽這個在極遠方的核能餘溫就能孕育生命。然而，人類感受到光靠太陽的恩賜維生終究有極限，於是運用起地面上的核能。在探究物質根源過程中發現的核能規模實在太龐大，也有不小的聲浪警告著人類是否能夠妥善運用，但眼前看來似乎已經沒有退路。

我們只能祈禱，終有一天，人類的智慧描繪出新的圖像，能在生態系這個自古以來的美麗構圖中取得協調。

（二〇〇九年九月二十九日）

Suica 的判讀角度是這樣定出來的：其一

圖 2-20：Suica 實地測試，筆者坐在後方階梯上觀察使用者行為。

我想來談談 Suica[1] 的自動驗票系統的開發過程。不過我在很多地方都已經談過、寫過，這裡就來聊聊一些幕後故事。

一開始是一九九五年 JR 東日本的感應式自動驗票系統（當時還沒有 Suica 這個名字）開發負責人來找我商量。那時使用 IC 卡的驗票機已經研究超過十年，在技術上幾乎接近和現在相同的水準。

然而，實際打造出機器來測試的結果，發現有超過近半數的人無法順利通過閘門。

尤其參與測試的一些高層人士更給予很差的評價：「我試了五次才通過一次，等於打擊率只有兩成耶。」類似這樣，開發部長在會議上挨罵到幾乎必須暫停開發的程度。

1 Suica：由 JR 東日本提供，一款具備電子支付功能的感應卡系統。除了 JR 東日本的路線之外，東京單軌列車以及東京臨海高速鐵路也都引進該系統。（編按：俗稱「西瓜卡」，類似台北的悠遊卡、高雄的一卡通。）

我大概知道是什麼原因。對於已經習慣使用類似「行動錢包」或門禁卡的現代大眾來說，一下子就知道該把卡片朝哪個方向感應，也很清楚機械要花上短短的「停頓」才有反應。然而，當年的人從來沒看過這類機器，連感應的地方都找不到，也沒人懂得要把卡片放在感應區停留一會兒的訣竅。

「可不可以設計出能順利將卡片放置在感應區，而且還能停留幾秒鐘讓機器感應的形式呢？」我當時說不出能不能辦得到。因為一般來說，對於使用嶄新原理的機器要怎麼使用，我很清楚設計師的直覺在這方面完全使不上力。只是，當時我剛好想起一位從美國回來不久，專攻認知科學的朋友說過的話。「不需要有太多的測試對象。只要製作一台測試機，仔細觀察的話，就算只有幾位測試對象，也能解決大多數使用上的問題。」當時，雅各布・尼爾森（Jakob Nielsen）[2] 才剛寫下名著《易用性工程》（暫譯，原書名：*Usability Engineering*），日本還沒多少人聽過「易用性」這個名詞。

我到處蒐集了聽過的知識，製作出一份「測試提案書」。當然，我沒打算自己來做，畢竟我從沒嘗試過。不過，這份提案出乎意料之外廣受好評，對方也認為一定要測試看看。

「好麻煩哪。」隔了一年，我心裡這麼想，卻還是接下了委託。

（二〇一〇年十一月二十五日）

2 雅各布・尼爾森（Jakob Nielsen）：曾任職於 IBM 使用者介面研究所（IBM User Interface Institute at the Thomas J. Watson Research Center），之後於一九九四年在昇陽電腦（Sun Microsystems，編按：二〇〇九年由甲骨文〔ORACLE〕購併）研究易用性。一九九八年，與認知科學界中素有盛名的唐・諾曼（Donald Arthur Norman）聯手成立了尼爾森諾曼集團（Nielsen Norman Group），並擔任公司代表。

Suica 的判讀角度是這樣定出來的…其二

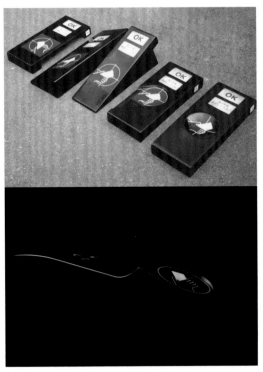

圖 2-21：上方是一九九六年自動驗票機測試時使用的測試機。下圖則是一九九七年設計，算是目前 Suica 自動驗票機的原型。

Suica 自動驗票機的測試在田町的臨時驗票口進行。測試時間為期兩天，但事前準備花費超過兩個月。或許有人想，既然是測試，不順利的話再修改就好，但實際上到達某種規模的測試不但投入高成本，也花費很多工夫，不少情況下只有一次

機會。這樣想的話，準備周到就很重要了。

這些協助測試的對象人員，不可能在現場待上幾個小時，必須一個一個去約好時間，調整人數，此外，還得安裝記錄設備、訂出以每分鐘為單位的時程、分配現場人員以及分發測試指南，此外，要設計及準備好能因應當場改變測試內容的機器，是個比想像中更複雜、龐大的活動。

在測試過程中，能看到很多令人大吃一驚的景象。先前從來沒想過，卻看到像是有人把卡片直放、在感應天線上用力搖晃，或是和使用人工驗票機一樣，想拿卡片給機器看就通過閘門的，還有不管三七二十一，直接拿卡片遮住發光處的人。

嘗試過各式各樣的感應天線後，竟在意想不到的簡單小地方獲得解決方式。「前方稍微傾斜的發光感應面板」，光是這樣就看得出有很多人都能找到正確的地方感應。此外，加上「請觸碰」的文字來介紹也很有效，也知道該在哪裡設置警告標示。

根據這些結果製作出的改良機型，在一九九九年的測試中，順利判讀的比例大幅提升，先前接近五成的錯誤率，這次降到不到百分之一。這下子經營團隊總算點頭通過，從二○○一年正式引進 Suica。

參考測試數據加上設計條件，我訂出感應天線面板的傾斜度為十三・五度。目前逐漸遍布日本全國的 IC 卡驗票機，幾乎也採用這個角度。測試後我取得意匠權（譯按：設計方面的專利權，相當於台灣的新式樣專利權），或許很幸運的是，各界認為

日本全國都用同樣類型的驗票機，讓民眾在使用經驗上一致也很重要，因此，目前有高達幾千萬的人都使用同樣角度的驗票機。

真的很幸運，能在這項測試中獲得有效的結果。我雖然設計出原型，但最後驗票機的外型仍交由各個廠商設計，因此，我並不認為這項設計能當做自己的作品大肆宣傳。然而，在友人設計師平野敬子（Keiko HIRANO）的大力促成，並獲得JR東日本的協助，在二○○四年舉辦了一場展覽1，介紹整個開發的過程。從此一百八十度大轉變，現在大家都認為這項設計是我的代表作。　（二○一○年十一月二十五日）

1 展覽：二○○四年八月於東京松屋銀座設計藝廊舉辦的「用設計來解決：Suica驗票機的微傾斜」

圖 2-22：幾乎在無重力環境下的客廳

開始航太設計

聽到小行星探測器「隼」[1]返航的新聞，我心想，航太技術果然還是需要更多設計。

很多人將這項機械設備擬人化，表達內心的感動。我認為這樣的現象正表達出大家對設計的渴望。如果這架機器也和飛機一樣，具備精心設計的功能之美，在光線下緩緩旋轉的畫面，就會令人印象深刻吧。令人在訴說故事時，想要增添表情，忍不住動容，似乎還少了那麼一點條件。透過這次的返航，讓我們再次確定，太空開發的原點就是對技術發展的熱情。而我認為熱情有它應有的面貌。

例如，城牆和戰艦在設計時要以功能為最優先考量，然而，無論哪個時代，為了展

1 小行星探測器「隼」：二〇〇三年日本宇宙科學研究所（ISAS）發射的小行星探測器。二〇〇五年夏天，抵達阿波羅群小行星「絲川」，採集行星表面的樣本。於二〇一〇年六月回到地球，備受矚目。

現威嚴或提高作戰意願所做的設計，自然會有一定的成本。因此，如果太空開發也是人們寄予期望的一項工程，那麼從提振科學的角度來看，為了強化這份期望，在加強視覺上的成本也無可避免。無論是新幹線的集電弓架，或是噴射機的襟翼，都不至於因為要嚴格設計出最適當的外型而完全無法納入其他意見。我認為不美的設計，多半是根本不打算在美感上花力氣，或者是客觀條件無法顧及美觀。

經常聽到一些用盡全力在功能最佳化上的技術人員講起經驗談，「以前加入設計師，結果對方提出的建議不倫不類，根本是浪費時間。」而我的工作呢，就是從一開始告訴這些技術人員，其實設計的本意不該是這樣。我認為起點是將功能的外型單純化，只憑藉極少量的加工，發現可以變得非常美的地方。愈是相關人士以為無暇再顧及設計的領域，就能找到愈多可以設計的地方。

將近十年前，我曾在種子島參觀過 H-IIA 火箭[2]發射。那幅令人感動的光景烙印在我腦海中。種子島據說是全世界最美的航太中心，我希望能挑戰打造出與此地相襯的全球最漂亮的火箭或人造衛星。

我在 Twitter @Yam_eye 上發了推文提到這件事，很幸運地，八谷@hachiya 為我引介了日本宇宙航空研究開發機構（JAXA）的 @madnoda。我想先談過，從中找出自己能做的事。設計義肢的時候也一樣，只要真心相信設計的力量，一定可以發現切入點。

2 H-IIA 火箭：日本宇宙航空研究開發機構（JAXA）開發出發射人造衛星的火箭。由三菱重工（MHI，Mitsubishi Heavy Industries）製造。

【圖2—22】的插圖是一九九〇年代中期我為了雜誌《AXIS》（AXIS出版）所畫，要呈現的是在幾乎無重力環境下的客廳（之後收錄於《Future Style》〔ASCII出版〕）。主題是「微小重力的房間」。

利用重力控制陀螺儀（Control Moment Gyroscopes）這種控制人造衛星運動的技術，我描繪出能夠自由在空中操控的家電產品，以及運用稱為「貓扭」的方式在空中變換姿勢的機器人，還有緩緩自轉下以離心力保持外型的螢幕等。想像在自己的房間裡有著宛如人造衛星漂浮的家具，不令人雀躍嗎？（二〇一〇年六月二十一日）

桌燈 Tolomeo：建築師與照明技師的共同創作

圖 2-23：桌燈「Tolomeo」的素描

不用我多說，相信大家都知道，Tolomeo 桌燈堪稱是二十世紀最具代表性的設計，也是全球眾人最熟悉的照明器具之一。

就桌燈來說，結構上雖然相對傳統，但在精雕細琢下，功能與外型達到完美均衡，作品本身宛如就是詮釋機能美的最佳教材。不但素材使用得好，成品也很精緻，將鋁這款金屬的魅力展現得淋漓盡致。

尤其令人嘆為觀止的是，乍看之下似乎所有結構都顯露在外，但像是線束組、彈簧等零件其實都巧妙地隱藏在懸臂內側，藉此更能突顯出幾何學上的美感。可說是在熟知結構、力學、製造技術之中，更以高度的美感來掌控，才能呈現出的傑出工藝。

我第一次看到這座燈具時，頭暈目眩。當年還是菜鳥設計師的我，看到心目中理想的設計就在眼前，心想著既然有人已經做了，那我該怎麼辦。此外，就連機械上一些細節的小巧思也直打中我的內心。我是在一九九〇年左右第一次取得Tolomeo 的實物，但我很怕受其影響，所以【圖 2—23】也是我第一次嘗試素描。

Tolomeo，據說是埃及及王朝托勒密（Ptolemaios）的義大利文名字。一般大多認為，用了這個古埃及國王名字的燈具是由米歇爾·德·盧齊（Michele De Lucchi）[1]設計，其實在生產廠商 Artemide 的官方網站上，除了米歇爾·德·盧齊之外，另外還有吉安卡羅·法辛納（Giancarlo Fassina）聯名。

一九五一年出生的建築師米歇爾·德·盧齊，已經登上堪稱大師的地位，至今仍活躍於第一線，持續發表新作品。不過，大多數比起實用性似乎更重視幽默感、象徵性，反倒都是偏藝術性的作品。

另一方面，法辛納在日本的知名度比較低。稍微查了一下，才知道他生於一九三五年，似乎是專門設計燈光與燈具的技術型設計師。他前後任職於幾家建築

1 米歇爾·德·盧齊：設計師。一九五一年出生於義大利。一九七六年畢業於佛羅倫斯大學建築系，之後進入 Olivetti 擔任設計顧問。在建築、室內設計、平面設計、產品等各領域上都很有表現。

師事務所，之後在一九七〇年進入 Artemide，發揮技術專長，和多位建築師或設計師共同開發各類燈具。

從兩人的資歷以及參與的作品觀察，似乎能看出 Tolomeo 誕生的脈絡。Tolomeo 是在一九八七年設計，當時盧齊三十六歲，法辛納則是五十二歲。憑我個人的想像，很可能是一名經驗豐富的燈具技術人員，用他精湛的工藝能力支持年輕氣盛的建築家美感，才能誕生出這件世紀傑作。

優異的設計師遇見傑出的技術人員，孕育出優秀的設計，果然，普遍來說都是這樣的模式。

（二〇一〇年十二月十日）

概念具體成形

圖 3-1：國譽（KOKUYO）辦公椅「Avein」

我現在坐的是自己設計的椅子，在今年剛上市。

這張椅子在我每次改變姿勢時，都會靜靜地呼吸。因為椅子內部的多個氣墊會彼此傳送空氣，支撐著我的骨盆和背骨。

這款椅子的名稱就叫「Avein[1]」。

這個名字來自 Air（空氣）和 Vein（靜脈）。正如其名，Avein 的坐墊裡層是由氣囊以及連通氣囊讓空氣流動的管子。多個氣墊裡的空氣能彼此流通，支撐著人體。

我在工作中會經常改變坐姿。我想世界上也有人能夠始終保持相同的姿勢，埋頭苦幹，但我就不是這麼勤勞的人。有時離開電腦去畫圖，這也是工作的一環，但經常也會看漫畫、喝咖啡，甚至睡著。

我設計了這款椅子，讓就連我這種工作型態的人也能坐得舒服。目前看來似乎還不錯。

（二○○九年七月九日）

1　Avein：Kokuyo Furniture 在二○○九年二月推出的辦公椅。

並不是模仿鯊魚的牙齒

圖 3-2：「OXO 磨泥板」的磨齒。湊近一點看，會發現磨齒是隨機排列。

與其賦予產品有生命的形象，不如藉由精心的設計，讓展現出的結果給人有生命的感覺。這是比較高明的做法。

「OXO的蘿蔔磨泥板，上面的磨齒設計靈感是來自鯊魚牙齒嗎？」之前我在一場ＳＦＣ研究會的演講中，現場有人提出這個問題。聽對方這麼問，我才發現印象中好像有鯊魚的牙齒長這個樣子。不過，我在設計時從來沒想過要模仿生物的牙齒，所以一聽到時有些吃驚。

我想，我已經在很多場合裡提過這項作品，磨齒的排列是我參考過去很多行家製作的磨泥板，然後刻意設計得「隨興而毫無根據」。過程中做了很多測試品，進行多次實驗，最後才拍板定案。即使讓人覺得很像生物的牙齒，我卻從來沒有這個念頭。

開頭的兩行文字，刊登在「骨」展的展覽冊子上。當初沒想到這款磨泥板，但幸好有這件作品，剛好能當作印證這句話的實例。

（二〇〇九年八月二日）

手錶 INSETTO 商品化的過程：其一

圖 3-3：ISSEY MIYAKE 品牌的手錶「INSETTO」

因為細緻的零件在「骨」展展出後，好幾個朋友都新買了 ISSEY MIYAKE（三宅一生）品牌的手錶「INSETTO」。雖然這款手錶價格非常高，但聽說在專櫃仍賣得很好。

設計的概念是「一同在大自然中散步的聰明昆蟲」。無論指針的形狀、錶體和

錶帶的連接處，都是模仿昆蟲的外型。

這支手錶第一次設計是在二十年前，當年我才三十出頭。精工電子電子工業（Seiko Instruments，過去稱為精工〔Seiko〕）正在開發全新結構，也就是讓所有指針都備有獨立的微型馬達。換句話說，這樣的時鐘每根指針都能各別自由運轉。

我覺得這樣的架構大有可為，於是在一般的錶面上又加上全球時刻、經緯度、方位、移動速度、日出日落時刻等可以靈活運用顯示的「測量器」，設計出這款INSETTO。很遺憾，基於種種理由，當年這項以未來技術為概念的作品並未落實商品化。

時光流逝，二〇〇〇年我認識的三宅一生（Issey MIYAKE）[1]。三宅看到我那年發表了一款讓雙手拇指使用的鍵盤，他對我說：「我想看看你所有作品，包括那些還沒公開發表的。」我聽了很高興，就整理一份作品集給他。

三宅的回應讓我很意外。「我對你那款手錶設計的原型很感興趣。能不能將這個作品以 ISSEY MIYAKE 品牌來商品化呢？」當時 ISSEY MIYAKE 的手錶系列尚未問世。

我聯絡了過去以 INSETTO 開發為基礎的那群在精工的技術人員，「那項技術後來發展到什麼程度了？」

我本以為經過十幾年，會變得更精湛，事實卻剛好相反。「微型馬達的多軸控制技術」如同曇花一現不復見，手錶的技術潮流轉向「機械式手錶的復甦」。

1 三宅一生：時尚設計師。出生於一九三八年。一九七〇年成立三宅設計事務所。主要經營的品牌有 ISSEY MIYAKE、PLEATS PLEASE、A-POC。

我很猶豫，但在 ISSEY MIYAKE INC. 新任社長北村綠（Midori KITAMURA）的鼓勵下，我和 Seiko Instruments 的技術人員，重新以高度專業技術支援的「機械式手錶」的概念來設計 INSETTO。

重新設計的 INSETTO，指針沒辦法各自獨立運轉。即使擁有最新穎的機械技術，仍然無法實現這一點。技術一旦改變，勢必整個外型都得更動。我卻刻意要留下之前的造型概念。

或許這是我個人對於失去的技術感到的淡淡惆悵。對新生的 INSETTO 我寫下的這段文字。

自然界中並沒有時刻。然而，人類希望了解大自然，有時需要時鐘。要知道太陽的方位，測量步行的時間，觀察並記錄小動物的行為。判斷花朵綻放的瞬間。從為了深入理解大自然的科學上的眼光來看，正需要手錶這個聰明的同伴。這款手錶，根據「獻給法布爾大師」「博物學」「生物圈時間」等關鍵字，設計成一款「伴著主人進行每場知性自然探索的機械小跟班」。

就這樣，原本塵封的設計，在失去的技術美夢包裹下重見天日。不過，事情可

設計 INSETTO 有感　山中俊治

沒那麼簡單。

INSETTO 原本預計在二〇〇一年九月十二日於紐約公開發表。看到這個日期和地點，應該會有人發現哪裡不尋常吧。是的，就是那起「九一一」事件的隔天。我為了這場發表會，和家人在九月十日抵達紐約。

（二〇〇九年九月二十日）

手錶 INSETTO 商品化的過程‥其二

圖 3-4：ISSEY MIYAKE 品牌的手錶「INSETTO」

位於紐約翠貝卡（Tribeca）的 ISSEY MIYAKE 門市，是由法蘭克・蓋瑞（Frank Gehry）1 設計的旗艦店，現在也是眾人造訪的名勝。這間門市在二〇〇一年十一月開幕，但其實當初預定在兩個月之前就要開幕。

門市地點距離世貿中心（WTC，World Trade Center）大約八百公尺。如果九

1 法蘭克・蓋瑞：建築師。出生於一九二九年。除了ＤＧ銀行大樓、畢爾包古根漢美術館（Bilbao Guggenheim Museum）等建築物之外，也參與 Tiffany 的首飾設計。

月十一日沒發生那場惡夢般的九一一事件，原先的計畫應該會在九月十二日舉辦一場盛大的開幕典禮。

作為 ISSEY MIYAKE 手錶系列首發產品的 INSETTO，是開幕當天最受矚目的商品。首批限定兩百只鈦金紀念款，我在幾天前獲悉法蘭克‧蓋瑞買下編號「No.001」，而「No.002」則在三宅一生手上。我抱著雀躍的心情，在九月十日下午抵達紐約。

然後，面對的是開幕前一天的九月十一日。

我和家人因為時差的關係，清晨五點就醒了，於是想出門散步順便吃早餐。「要不要找個高樓，上去看看早晨的紐約？」妻子提議後，列出兩個候選地點，分別是尚未去過的克萊斯勒大樓（Chrysler Building）和 WTC。雖然我很想到新的門市最後檢查一下陳列狀態，但 WTC 距離我們下榻的飯店有四公里遠，我們決定還是先到附近的克萊斯勒大樓。

豈料到了克萊斯勒大樓後，一名胖胖的保全人員說：「這是辦公大樓，沒有觀景台。」我們只能敗興離開。

在附近吃完早餐，回到飯店時還不到九點。妻子翻閱旅遊導覽說：「抱歉，抱歉，原來書上寫了只有 WTC 有觀景台。」我邊聽著妻子賠不是，一邊打開電視機。

眼前突然出現的是一棟摩天大樓攔腰冒出濃濃煙霧，定神一看字幕，打著 World

Trade Center 幾個字。

「ＷＴＣ好像出了什麼事耶。」就在我仍狀況外，看著燒起來的高塔時，另一側的高塔也突然像爆炸般噴出火焰。畫面上沒拍到飛機，但那就是遭到第二架飛機衝撞的瞬間。激動的主播連珠砲似地說明，讓我聽得很吃力，但這下子總算知道好像是飛機撞擊大樓。

如果妻子先前沒弄錯旅遊導覽的內容，或是我更熱衷工作，我們就會在事發現場。

之後，我魯莽地跑到周圍滿是水泥、柏油碎塊的門市附近；又因為「詐彈」假消息而被迫遷出飯店，在遭到封鎖的前一刻開著租來的車離開曼哈頓島，到了華盛頓還因為違規停車被開了罰單等。那段期間發生了很多事，真要寫也寫不完，就不再贅述。

總之，INSETTO 推出的過程，實在談不上順利。

（二○○九年九月二十三日）

手錶 **INSETTO** 商品化的過程：其三

圖 3-5：ISSEY MIYAKE 品牌的手錶「INSETTO」

三宅一生告訴我：「看到 INSETTO 的設計原型之後，就決定要打造出 ISSEY MIYAKE 品牌的手錶。」並且隨身佩戴著 INSETTO。

我實在沒自信能滿足三宅的期許，但至少我委託 Seiko Instruments 一群值

得信賴的技術菁英來打造，看來是個正確的抉擇。後來從哈利・寇斯金（Harri Koskinen）[1]、吉岡德仁[2]、深澤直人[3]、羅斯・樂葛羅夫（Ross Lovegrove）[4]等相繼幾位設計師在各個系列中提出種種難題，該公司都能以高深的技術因應，順利落實商品化，我也十分欣慰。

當然，每位在第一線的設計師都很清楚，產品開發不可能這麼簡單順利能依照設計師的意思。尤其牽涉到製造方法和成本的問題，有時甚至得面對徹底顛覆原始設計的狀況。Seiko Instruments 的技術人員也不會輕易放水。

INSETTO 在設計上好幾次遭遇過困難的問題。每當一有狀況，北村綠以及 ISSEY MIYAKE INC. 的人員都給予堅定的支持。看到我因為疲於與技術人員溝通，不得不多少妥協而感到失落時，北村都會這樣對我說：

「山中先生，你真的覺得這樣就可以了嗎？只要你能接受，我就是受到這番話的激勵與幫助，萌生一股力量，讓我不輕易對一些小節妥協、感到滿足，而寧願選擇更艱苦的那條路。這也似乎令我發現 ISSEY MIYAKE 這個品牌長久維持的高度創意之根源所在。

「只要你能接受，我沒話說。」

身為掌管整個品牌業務的負責人，這句話明確表達對創意人的信任。

1 哈利・寇斯金：設計師。一九七〇年出生於芬蘭。擔任芬蘭玻璃品牌 iittala 的設計師。

2 吉岡德仁：設計師。一九六七年出生。一九八六年自桑澤設計研究所（Kuwasawa Design School）畢業後，參與了從家具到行動電話的設計，專業領域廣泛。代表作除了紙椅子「Honey-pop」之外，還有 KDDI 的行動電話「MEDIA SKIN」「X-RAY」等。

3 深澤直人：產品設計師。一九五六年出生。一九八〇年畢業於多摩美術大學產品設計科。曾任職於美國 IDEO 設計顧問公司，之後自立門戶，成立 Naoto Fukasawa Design。

就像我這幾篇文章中的紀錄，INSETTO 的開發實在不算平順。然而，能夠聽到這番話，或許是我最大的榮幸。

（二○○九年九月二十四日）

4 羅斯·樂葛羅夫：工業設計師。一九五八年出生於英國。畢業於倫敦藝術學院。曾任職於德國青蛙設計（Frog Design）、Atelier de Nimes，一九九○年在倫敦成立了 STUDIO X。

F計畫：與小山薰堂、豬子壽之合作

圖3-6：從F計畫催生出的行動電話測試機

我獲得廣電作家（編按：漢字寫為「放送作家」，電視或廣播節目企畫製作暨編劇）小山薰堂（Kundo KOYAMA）[1]，還有 Team Lab 的豬子壽之（Toshiyuki INOKO）[2] 兩人的協助，設計了一款行動電話。這次的任務代號叫做「F計畫」。而F就代表富士通（Fujitsu）的首字縮寫。概念構成交給小山，由我設計產品，豬子負責設計內容，

1 小山薰堂：廣電作家暨編劇。ORANGE AND PARTNERS 負責人，東北藝術工科大學設計工學院企畫構想學系系主任。一九六四年出生，除了企畫電視節目「新設計樂園」「料理鐵人」之外，也是電影《送行者：禮儀師的樂章》的編劇。

2 豬子壽之：Team Lab 負責人。一九七七年出生。二〇〇一年畢業於東京大學工學院計數工學系，其後成立以網頁設計為主要業務的 Team Lab。二〇〇四年自東京大學研究所跨科系資訊研究所肄業。在大學期間研究機率、統計模型，研究所時期則專攻自然語言處理及藝術。

在這樣的分工下，自二〇〇九年七月展開作業。

小山的個性如同包容萬物的大自然，他為了這個案子寫的企畫，就和他給人的印象一樣，讀著他行雲流水的字句令人感覺平靜。

我想起過去以坂井直樹的概念設計 O-product[3] 和 Ecru[4] 的往事。聽著具有同樣價值觀的人說的話，同時設計出對方應該會喜歡的產品。這樣的作業過程比起為自己設計時更開心。或許是那一刻親身體會到像義大利設計師艾托雷‧索特薩斯（Ettore Sottsass）曾說，「產品設計就是送給使用者的禮物」。

在八月某個炎熱的日子，我帶著幾張打算當成小山先生禮物的素描去開會，他指著其中一張圖說道。

「這張不錯。如果照這樣推出，我馬上掏錢買下來。」那個款式是我最初畫的素描，是正統的對折款。

目前很多行動電話會在設計上隱藏折疊或滑蓋的結構。但這張素描上卻是刻意強調「轉軸」的款式。當初構思的形象就是「圓規」。

事實上，我拿出的那些素描，也有一些提案是前所未見的結構。這些創意雖然廣受到在場幾位富士通的設計師一致好評，但套用小山先生的說法：「嗯，這些都只是製作者覺得好玩而已啦。」

小山的價值判斷十分明快簡潔。多虧有他，我才能毫不猶豫完成設計。

3 O-product：奧林巴斯（OLYMPUS）在一九八八年推出的照相機。材質使用的是鋁，限量生產兩萬台。由筆者設計。

4 Ecru：奧林巴斯於一九九一年推出的照相機。Ecru 是法文，意思是「天然纖維」。該款限量生產兩萬台。由筆者設計。

看著小山先生和我一連串的互動後，豬子先生也設計了很美的軟體內容。在我提議的雙畫面觸控面板上，建構了使用流暢無礙的介面。

雖然還沒進入可以商品化的階段，但這款測試機還有軟體內容的影片，連同小山先生手寫的設計概念，將會一併在「尖端電子資訊高科技綜合展」（CEATEC，Combined Exhibition of Advanced Technologies，編按：是日本國內最大的年度資通訊科技暨電子產品商展。）上富士通的攤位展示，展出時間到二○○九年十月十日。

（二○○九年十月七日）

設計師，這麼急是要趕去哪裡？

圖 3-7：二○○九年秋天「計畫 F」發表的
　　　　行動電話概念模型素描

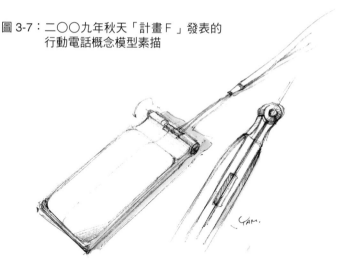

翻閱各類針對設計師銷售的工具型錄，經常會看到「迅速檢視」「節省時間」等用詞。換句話說，和藝術家使用的畫材可能最大的差異就在這裡。

比方說，產品設計師常在素描上用到的麥克筆，也是不需要任何準備就能使用，而且墨水速乾的畫具。一開始在設計師之間流行的麥克筆品牌，就是結合迅速、快乾的特性，取諧音叫做「Speedry」。現在連高中生也經常用的「Copic」，則是因為不會將碳粉暈開，可以直接畫在影印（Copy）的墨線上，以能夠迅速畫出

大量素描為賣點而留下這個品牌名稱。

模型材料也一樣。在製作模型的階段，設計師的工作基本上和雕刻家很類似，但設計師絕對不會使用大理石，多半使用的是保麗龍或黏土這類可以簡單塑型的材料。還有珍珠板、輕木（Balsa）、代木（Chemical Wood），總之，都是一些方便加工的材料。

現在雖然已經改用電腦來取代畫材，用CAD及3D列印機[1]來製作模型，但推銷的賣點仍然是「迅速」。

為什麼要這麼急呢？藝術可以慢慢磨到心滿意足為止，但商場上可不一樣。既然身為產業人，節省人事費用或縮短作業時間是理所當然的做法，在做決定的方法上，盡量蒐集到各種創意也是一種做法。然而，暫且不論這些企業理論，設計師牽涉到科技的工作內容，基本上就像是瞬間完成的特技。

多數設計師的立場並不是長期培養一項技術，反而必須判斷出成熟的時機。也就是隨時保持進步的技術，以及這些技術與人們的慾望在哪一瞬間出現交集。不用在意完成度低的技術，而那些好不容易變得有用的技術，也會在這一瞬間開始變得老舊、陳腐。身為一名設計師必須精準判斷出這個瞬間，訂出適合的創意。

為了掌握一顆球反彈的瞬間，並且讓它跳得更高，就必須早一步迅速移位到球的落點。或許設計師這一行需要這股強大的爆發力。我卻最不擅長這樣的爆發力。

1 3D列印機：塑造立體物品的列印機。有使用光固化樹脂的紫外線固化法，或是使用ABS樹脂的熱溶解積層法等不同方式。可應用來當作短時間製作原型的造型工具。

【圖3-7】是二○○九年秋天，「F計畫」發表的行動電話概念模型素描。是我用原子筆和 Copic 的麥克筆畫的。由於是個短期的計畫，所以幾乎都是大方向的概念。我希望能慢慢判斷出球滾動的方向。

（二○一○年三月十日）

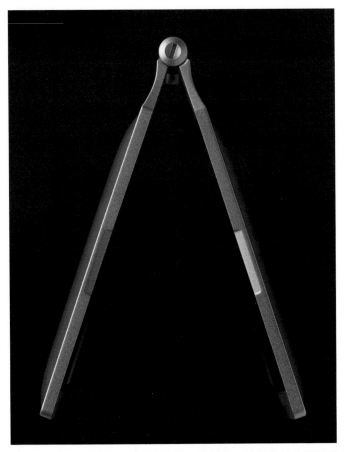

圖 3-8：從Ｆ計畫誕生的行動電話示意模型。轉軸的地方設計鑰
　　　 匙孔。

和富士通的合作案「Ｆ計畫」又多了一張照片。這台示意模型的名稱還沒決定，但既然當初的概念來自圓規，說不定就直接叫 COMPASS。

很多人問到，吊飾繩前端掛的是什麼？（參考本章〈Ｆ計畫：與小山薰堂、豬子壽之合作〉）答案是「鑰匙」。這是一把實體鑰匙，插入鑰匙孔（照片裡轉軸中央的溝槽）中鎖上，讓轉軸打不開。

這是因應小山薰堂的要求「不使用指紋辨識，而想加上可以『咔擦』一聲，轉動的小鑰匙」所做的設計。

一旦上了鎖，就別把鑰匙掛在吊飾繩上了。要是兩者一起弄丟，就失去上鎖的意義。這種配件有用嗎？無所謂的。就像你的皮包或是手提包上，不也是掛著從沒用過的鎖？

（二〇〇九年十月十二日）

行動電話的基因

圖 3-9：從 F 計畫誕生的未來行動電話概念設計

應該很多人都關心，行動電話未來會變成什麼樣吧。因為參與了「行動錢包」的基本設計，以及 WILLCOM（譯按：日本低功率行動通訊系統〔PHS，Personal Handy-phone System〕電信業者，於二〇一四年五月結束營業）的 W-SIM 的設計，讓我覺得行動電話最重要的功能，應該就是「證明持有人身分」吧。換句話說，就是「保存與發送個人資料」。

行動電話和過去的家電產品最大的不同，在於在購買前必須表明身分。也就是

在簽約時必須提出身分證明的個人資料。另一方面，購買 iPod 或電腦卻不需要。相對地，行動電話相關的一切服務費用，就從電信商自動向用戶請求。因此，嚴格說來並不是「購買」，而是「簽約」。

或許有人覺得，什麼嘛，這不是大家早就知道的事嗎？然而，過去究竟有多少這樣和「個人」緊密結合的機器呢？理論上現在無論住家、家庭結構、交友關係、工作、財務狀況，甚至連此刻的所在位置，都透過手機傳送給電信業者。像這樣藉由交付所有的個人資料，來換取各式各樣的服務。不管是買賣物品、音樂、影片，隨時與他人聯繫，甚至還能自由擁有另一個人格。

而這些服務的基礎，就在於「證明持有者身分」。從服務商的角度來說，就是「驗明正身」。我的目的並不是要恐嚇大家，將個資交給電信業者有多危險，這樣的呼籲已經太遲了。

我曾經寫過，「技術帶來的新價值，無論性能如何，其實從一開始就已經像基因一樣內建在技術之中。」[1]

行動電話當初開發的目的是為了讓人隨時與他人通話，因此表面上看似電話的進化，但其實它另有其他新價值。辨識出個人身分並且產生連結，也就是「保存與發送個人資料」，才真正是開創行動電話未來的最重要的功能，也是內建於這項技術上的基因。

正因如此，才有「鑰匙」的設計。

（二〇〇九年十一月一日）

1 「技術帶來的新價值（下略）」：詳見筆者的部落格「山中俊治『設計的架構』（http://lleedd.com/blog/）」文章「機器人的基因」（二〇〇九年十月二十九日）。（參照本書第二章〈機器人的基因〉）

圖 3-10：鋪在翅膀表面的細毛震動，減少空氣阻力。

我去看了戴森那款沒有葉片的電扇。比想像中安靜很多。開到最強時，雖然有點吵，但也和一般電扇差不多。而調整到低速運轉時，順暢的流動感覺真好。

我好想在這款電扇後面放蚊香。小時候，我很喜歡躲在電扇後面看著蚊香的煙霧被吸進風扇裡。不過，總是沒能很順利的流到前方。照理說煙應該會從前面竄出來，結果卻被風扇一攪弄之下，不知道飄到哪裡去。

我心想，如果是這台電扇的話，應該能出現一縷輕煙筆直地從前面冒出來吧。

好，就決定買了！和蚊香一起。

【圖3－10】是研究物體表面空氣流動時受到擺動的細毛來降低抗力時（是真的，正式名稱叫做「動態邊界層控制」），突然激發靈感，素描而成的翅膀。收錄在一九九八年出版的《Future Style》這本短篇集裡。

翅膀上生有迎著風輕輕晃動的細毛，藉此撥開空氣。我在素描時就想著這樣的未來。不知道會不會有類似覆上一層天鵝絨的電扇呢？不過，看來不同的未來已經到了。

（二〇〇九年十月二十三日）

圖 3-11：日產汽車 Infiniti Q45 的示意素描

【圖3—11】是我任職於日產汽車時，繪成的 Infiniti Q45 示意素描。

上星期，我收到當年很照顧我的平田先生的 E-mail，說他已經從日產汽車屆齡退休。我什麼也不能幫他，還想到過去不適應團體生活的我，老是給他添麻煩。但過去從平田先生身上學習到的，無論是他的言談或繪畫，至今都成了我重要的資產。

我進入日產汽車，待了五年後離職。包括平田先生在內，其他同事都非常好，工作內容也很有趣，但讓我受不了的是專用交通車，還有員工餐廳。所有人得搭同一輛車上下班，午休時間還要一起吃飯，每天都讓我好害怕。

我又沒有故作獨行俠的勇氣，聽到要集體行動只會感到很憂鬱。大家一定會覺得這是耍任性吧？其實我也覺得。這種人居然還能當老師！

我和坂井直樹說了這件事，他的反應是：「山中先生，看來你沒辦法從軍耶。」

我猜大概會還沒做出任何貢獻，就捐軀了吧。

（二〇〇九年十一月五日）

圖 3-12：日產汽車的展示車「TRI-X」（照片提供：日產汽車）

日產 TRI-X：聚集兩百萬人次的東京車展

再來聊一個日產汽車的話題。

我看到新聞報導，前陣子舉辦的東京車展的入場人次是六十一萬，據說是三十二年來第一次跌破百萬人次。至於入場人數的高峰是在一九九一年，超過兩百萬人。讓我大吃一驚。

其實我成為自由設計師之後也接過日產汽車的案子，設計一款展示車，就是【圖 3－12】的「TRI-X」。一九九一年東京車展（TMS，Tokyo Motor Show）日產汽車的主攤位上，展示的就是這款車。哇！原來有兩百萬人看過這輛

車啊，現在回想起來更是感慨萬千。此刻看來是很一般的車款，但當年可是「邁向二十一世紀的嶄新車廠構思出的概念車」呢！

雖然接了案子，但因為我家裡也沒有製作黏土模型的設備，到了製作模型的階段，每星期還是得到位於厚木（Atsugi）的日產汽車設計中心（Nissan Design Center）兩、三次，也就是以前的工作地點。委託離職職員工接案已經是前所未聞，回到昔日職場大家還很歡迎我，這些老同事真的都很棒。當然，午餐我也和大家一起在員工餐廳裡吃。

我還待在日產汽車的時候，經常為了工期還有品質的問題和模型師傅吵架，但成了自由設計師之後，在心情上似乎變得從容，設法讓這群師傅開開心心做事。為了表達設計的感覺，我在模型工廠整面牆上貼滿了示意圖，在假日帶著師傅們試乘舊款車，或是找他們到那時剛開始流行的義大利餐廳吃飯。

就在製作模型的那段期間，我的女兒出生了。連日往來於醫院和日產汽車之間，有一次我竟然把車子停在電車站前就忘了，結果妻子在出院當天，警察還找我去。這樣的努力（？）總算有了代價，在經過一次次競圖後，我的設計終於勝出，獲得錄用。女兒今年也十九歲了。

（二〇〇九年十一月九日）

TRY-Z：JR 東日本 E991 在來線高速實驗車、Kumoya E911

圖 3-13：測試運轉中的 TRY-Z（上）。TRY-Z 的駕駛座（下）。

玩過「電車 GO！」這類虛擬體驗駕駛電車的遊戲，就知道實際上沒那麼簡單。

一不小心就速度過快，「啊，好像沒辦法順利停靠」在想到時已經來不及了。實際體會操作的回饋圈[2]較長，和我們一般日常的感覺不符。

每一位駕駛員能克服先天上的條件，每天在東京都內讓電車依照時間停靠在精準的乘車位置，想想實在很驚人。我曾經訪問過這些駕駛員，其中有什麼祕訣。「用屁股感覺加速。」雖然其中也有人透露這個訣竅，但很多人提到的是除了儀表板和標示之外，也常參考馬達運轉聲和周遭景色。因為電車行駛同一條路線，當經過某

1 電車 GO！：原名為「電車でＧＯ！」。是電玩廠商太東（TAITO，目前隸屬史克威爾艾尼克斯互動科技〔SQUARE ENIX〕旗下）推出的一系列體驗駕駛電車的虛擬遊戲。依照設定的路線行駛列車，並且比賽看誰能最精準接近指定的停車位置。

2 回饋圈：Feedback Loop。迴路理論的用語，意指處理系統的輸出與輸入連結，形成循環的狀態。也可以用來指人類從周圍環境獲得自己該如何行動的資訊，然後會修正錯誤，形成一個循環。

大樓時速要降到四十公里，或是看到某個招牌時開始煞車，加上電車煞車功能會受到天候及乘車率影響，聽說還必須記得最理想的加速、減速區段。這真是一份非常講究細節的工作。

【圖3—13】上圖，是一九九四年設計的車款「TRY-Z」。車頭上的正式名稱好像是JR東日本E991，在來線高速實驗車、Kumoya E911。這是為了讓非新幹線的其他普通路線，也能在高速下安全行駛，集結JR東日本、列車製造廠商技術人員，外加資深駕駛員和認知科學家一起加入的研究計畫，共同研擬理想的駕駛座艙。這些也都是我當時訪談過程中，聽多位駕駛員說的。

考量到駕駛員要參考周邊的環境資訊，設計可以方便顧看周遭的氣罩式前窗[3]的駕駛座艙[4]。設有大型液晶螢幕的駕駛台，還內建了顯示鐵道彎道狀況以及最佳速度等導航功能。這輛列車的名字和概念車TRI-X很像，但兩者都是公司自己取的名字，純屬巧合。或許那個時期都流行這樣的命名。

這輛列車用於常磐線，到一九九八年之間反覆進行運行測試，或許有人也曾看過。聽說最後還有撞擊測試。幸好一切順利。

【圖3—13】下圖，是運行測試時，由一位業餘鐵道攝影師拍攝的。我在鐵道雜誌上看到，覺得拍得真好，於是透過編輯部和對方聯絡，對方就把正片寄給我。

（二〇〇九年十一月十六日）

3　氣罩式前窗：canopy。在鐵路列車或飛機等交通工具駕駛座上設置的擋風遮蔽物或覆蓋物。
4　駕駛座艙：cockpit。鐵路列車或飛機等交通工具的駕駛座。

非勞動式機器人

圖 3-14：不勞動的機器人「賽克洛斯」
（Cyclops）

我製作的第一具機器人作品「賽克洛斯」（二○○一年製作），是個只會盯著人，用眼神緊盯著物體的懶惰機器人；「埃菲爾（Ephyra）」（二○○七年製作）只在人觸碰到時會震動一下，至於「法吉拉（flagella）」（二○○九年製作）則只能很勉強地轉動。總之，全都是「不勞動的機器人」。機器人的英文 robot 這個字，據說語源是「勞動」「奴隸」的意思，和「不勞動」完全矛盾。

工廠裡有很多機器人，正如其名背負起勞動的任務。ASIMO（譯按：由本田技研

（Honda Motor）工業開發的人形機器人）因為是研究用的機器人，並不是用來取代人類進行勞動，但這項雙腳行走的技術，不久之後應該能做為幫助人類行走的工具，加以應用。古田貴之（Takayuki FURUTA）「和我製作的「morph3」也像 ASIMO 一樣，是做為科學研究使用的人形機器人，「Hallucigenia」系列就是應用這項技術的未來形小客車的原型。總之，終於能寄望為人類做點事了。

不過，一開始介紹的賽克洛斯、埃菲爾、法吉拉這幾款機器人，未來應該也會讓我們更輕鬆吧。因為這三具機器人製作的目的，都是藉由「出現宛如生物的反應」讓人感到興奮、雀躍。

我在創作這三具機器人的同時，探求到的甚至不是生物的結構。而是認知到人類如何而生，也就是擷取出對人類而言的「擬生物程度」。我的目標就和寺田寅彥（Torahiko TERADA，一八七八～一九三五）所說的「漫畫」一樣，「漫畫並不寫實。因為藉由抽象、誇張，漫畫反而比現實更真實。」（譯按：這一句為了讓讀者易懂，多加了一點內容。）

哎呀，怎麼今天講著講著又講到漫畫，總之，我還是打算繼續做一陣子這類不勞動的機器人。

（二〇〇九年十二月十一日）

1 古田貴之：千葉工業大學未來機器人技術研究中心所長。一九六八年出生於東京。曾就讀青山學院大學研究所理工學研究科，於二〇〇〇年取得工學博士。

圖 3-15：為了千葉工業大學穿堂的織帳所繪製的「Horizon of the Mechatronic Galaxy」

未來預測圖

新年快樂。

每到這個時候，各個媒體就爭相做些暢談未來的專題，真是很奇妙的習性。

我們身為產品設計師，設計出早幾步的東西就像家常便飯。家電產品的話，會早個半年到兩年，汽車的話更是比市售車提早了四、五年。從這個角度來看，設計師應該是稍微有先見之明的類型。那麼可以說設計師都是預言家嗎？

換句話說，就是用數字預測的未來。例如高齡人口比例、交通工具的移動速度、記憶體的容量等。這些統計上的預測似乎都能相當精準，不過，超過二十年的時間差，能不能正確描繪出到時候的汽車、電腦，是什麼樣的外型呢？我覺得很難。

一九八〇年代，設計師紛紛張開天馬行空的異想翅膀，出現了好多冠上「21」或「2000」

這幾個數字的汽車、家電等未來設計規畫。然而，現在看起來卻不免感到時代的差距。當年想像「未來感」的汽車，大概就是車門、車頂全部透明，車燈在側邊呈細長線型的車款，但到了二十一世紀的現在，也幾乎沒看過這樣的車。

為什麼沒猜中呢？

設計師描繪出「燦爛的未來」，反映出我們當下的幸福和美感。但我們的價值觀會隨著時代改變，反過來說，真正的未來生活，說不定我們覺得不美也不幸福。

因此，無論在哪一個時代，都有屬於那個時代的「未來設計」，然後也會隨著時代成為「令人懷念的未來」。

有「未來派藝術家（Futurist）」之稱的席德·米德（Syd Mead）曾說：「我描繪的不是未來預測圖，而是現代人期待的未來。」這才能算是設計師辦得到的事吧。

【圖3-15】是二〇〇八年我為千葉工業大學穿堂的織帳所繪製的畫作，標題是「Horizon of the Mechatronic Galaxy」，意思是「機電銀河的地平線」。這幅織帳花了京都西陣的川島織物（Kawashima Selkon Textiles）幾位師傅大約兩個月的時間，才完成這幅寬十八公尺的織帳。

（二〇一〇年一月一日）

1 席德·米德：工業設計師。一九三三年出生於美國。一九五九年自洛杉磯藝術中心設計學院畢業後，曾任職於福特汽車（Ford Motor Company），一九七〇年成立 SYD MEAD INC.。除了產品設計之外，他還參與《銀翼殺手》（*Blade Runner*）和《創：光速戰記》（*Tron: Legacy*）等多部電影的視覺設計。

製作曲面

圖 3-16：ISSEY MIYAKE 品牌手錶「OVO」（二〇〇
七年）

膨脹、凸起、平緩、有點黏稠、流線型、有彈性、帶點圓潤等，從這些詞彙會讓人聯想到什麼樣的曲面呢？

曲面代表的意涵，是能將製作的素材更深刻展現出原有的性質。對於創作立體

作品的設計師而言，清楚意識到材質的由來是非常重要的。

將堅硬材質研磨而成的曲面、液體因為表面張力形成的曲面、拉緊伸縮性的薄膜造成的曲面、來自內部壓力膨脹為曲面、由於成長構成的曲面等，這些曲面的性質各有不同，不能全部混為一談。設計師必須釐清並且加以區分。

我在慶應義塾大學ＳＦＣ開設的一堂實習課上，出了「河堤的小石子」的題目。

「大家試著把木頭削成河堤上小石子的形狀。」

會出這個題目，目的之一，是讓那些平常只懂得理論的學生，親身經歷用雙手塑造出立體的形狀。另一方面，也是讓學生練習尋找在大自然中孕育的「典型曲面」。有趣的是，如果只是從河堤上隨便撿顆石頭，直接模擬外型用木頭雕刻，看起來根本不像石頭。必須從大量的石頭中體會出精髓，再打造出典型的石子。如果做得好，會比真正的石子更有石頭的立體感。

前幾天我看到有個學生拿了一大堆木材小石子。這項課題雖然已經結束，半年來似乎他仍持續嘗試創作。看到這麼上進的學生，讓我有些欣慰。

（二〇一〇年一月二十八日）

孤獨的時間

圖 3-17：國譽（KOKUYO）椅子「Avein」初步
階段的 CAD 圖

日產汽車的工程師櫻井真一郎（Shin'ichiro SAKURAI，一九二九～二〇〇一年）[1]，是著名車款 Skyline 的主要設計師，一共設計了六代，素有「Skyline 之父」的稱號。

我進公司的時候，他在技術部門歡迎新進人員的典禮中，上台對大家致詞：

1　櫻井真一郎：汽車工程師。一九二九年出生，從日產汽車 Skyline 的第一代開發就參與其中，並一手打造成該公司的代表車款。

「我相信現場應該沒有因為想要一路升官，當上社長領高薪才進到這家公司的人。」

雖然開場白帶點挑釁，但整場談話充滿了對創作的喜悅，令人印象深刻。由於我沒有當下做筆記，或許不是百分之百正確，但我記得他提到如下的內容⋯

「每次要開發新的車款，我都會把自己關在房間裡大約三個月。坐在大大的圖桌前面，針對懸吊系統的前後軸角度、引擎位置等逐項檢討，擬出一份整體的企畫圖。這是一段漫長又孤獨的時間。」

不追求升官發財的他，四年後轉往開發跑車的子公司，真有技術人員的風骨，我希望自己也能像他這樣。

現在我也和櫻井先生當年的年紀差不多，依舊每天面對著 CAD（Computeraided design），自己畫圖。

雖然使用的工具變了，但至今仍能毫不猶豫面對那段用創作喜悅填滿的孤獨時光，或許是因為當年聽到了那番話吧。

現在我能使用學生整理出的數據，用來爭取到大學的研究計畫，在這樣的立場上，實在開不了口要學生別追求升官發財。還是其實我早就說過了？

（二〇一〇年一月三十一日）

雙手拇指鍵盤 **tagtype** 成為 **MoMA** 的永久館藏：其一

圖 3-18：雙手拇指鍵盤 tagtype Garage Kit

雙手拇指鍵盤「tagtype Garage Kit」在二○○九年獲得紐約現代美術館（MoMA, The Museum of Modern Art）選定為永久館藏；不過，媒體上好像沒看到什麼宣傳。

這次獲選對我來說有特殊的意義。在設計 tagtype 鍵盤之前，我雖然設計出各式各樣的產品，總覺得「離理想還很遠」。產品，應該要從技術開發的基礎、外觀、內涵，乃至軟體，都必須貫徹一致的美感才行。雖然我抱持這個理念，卻沒有任何提出這類要求的客戶，而我也沒有自己一手包辦的技術能力。

直到二〇〇〇年左右，情況才有了轉變。因為我在東京大學的學生田川欣哉（Kinya TAGAWA）加入了我的團隊，另外，本間淳（Jun HONMA）[1] 也以外聘人員的方式加入。

他們都是很優秀的機電工程師和程式設計師。我心想，有了新生力軍，應該就能一手包辦所有流程。我以田川欣哉一九九九年畢業論文中提出的日語輸入方式為基礎，建議開發一款萬用鍵盤。當然，那時壓根還沒預期到發展成一門生意。

和差不多小自己二十歲的人們共事，真的感覺緊張刺激。他們雖然沒受過藝術方面的技能訓練，但都能充分理解我想要的感覺。多虧有他們驚人的拚勁與迅速成長，讓我能在所有設計細節上，甚至迴路及軟體結構上都貫徹個人的美感。

我們在二〇〇〇年發表了共同創作的結果，也就是第一代 tagtype 鍵盤，隔年又發表了同樣是三人聯手打造的機器人賽克洛斯。這些作品都獲得廣大迴響。從此，我的理想不再只是紙上談兵了。

這款鍵盤的第二代開發，在二〇〇三年由田川主導推動。外觀和基本結構仍由

1 本間淳：FLX STYLE 負責人。一九九九年畢業於東京大學工學院機械資訊工學系。一九九八年成立 iXs Research。自二〇〇〇年起擔任東京藝術大學美術學院先端藝術表現系的客座講師。二〇〇一年成立 FLX STYLE Co. Ltd。

我設計，再加入田川提出的一些技術上的概念。另外，本間雖然還有自己的公司要

忙，仍提出不少點子加入。我們在二〇〇四年製作了二十組的 tagtype Garage Kit。

回想起來，要實現我的理想，就必須從培養人才開始吧。初識時，他們都還是

學生，後來成了我追逐理想的夥伴，更在不知不覺中拉著我一起前進。而他們現在

都已經是獨當一面的設計師兼工程師，在業界大放異彩。

　　結果，這個 tagtype 企畫無論第一代或 Garage Kit 都沒能商品化。也就是說，整

個企畫案至今仍是我和二位學生攜手大玩特玩的一場「打造理想作品的遊戲」。正

因為這樣，這件作品還能和三人的名字，永遠留存在紐約那棟美麗的美術館中，更

是大快人心！

<div align="right">（二〇一〇年五月十一日）</div>

圖 3-19：雙手拇指鍵盤 tagtype Garage Kit

雙手拇指鍵盤 **tagtype** 成為 **MoMA** 的永久館藏‥其二

tagtype Garage Kit 的開發過程中，在工程設計與意匠設計（專利）完全不做區分。

這款由使用者自行組合迴路和結構，以針對每個人的需求客製為目標的工具，

無論在內部構造或迴路上都必須設計得簡單易懂，而且兼具功能和美感。

一般在設計上刻意讓電子迴路本身也成了訊號流動的視覺效果。此外，電路板的材質也配合外型顏色，白色機體使用白色電路板，黑色機體則使用黑色電路板。就連電路板相連的面板顏色，也用銀色和黑色搭配。

而支撐這些電路板的，是在電子儀器上很罕見，類似賽車或機車的鋁製框架。

為了加上無線，或是連接螢幕等功能，整體結構就是由包含萬用電路板在內的多個電路板構成。為了客製化使用的內骨骼結構。

以人體工學最佳化為目標的特殊形狀按鍵，則與塑膠面板的細緻結構一體成型。雖然有一層外殼避免使用者直接碰觸電路板，但仍設計成最低限度而且呈半透明，讓內部構造能外露出來。

在這項作品中開發出用柔軟人造橡膠夾住金屬平板內骨架的新式夾子，之後也運用在 OXO 的廚房用具上。

（二○一○年五月十三日）

圖 3-20：筆者任職於日產汽車最後一年（一九八六年）繪製的
　　　　InfinitiQ45，這是最後的定稿。

過去我自己設計的 Infiniti Q45 這款車，至今仍保有一輛。雖然長期以來很可憐地被我放在停車場，蓋上一層灰塵，但我今天早上不經意望著這輛車，還是覺得車身好長。五人座的車，車身卻長達五公尺。光是這一點就令人感覺到時代不同。

Google 開發了自動駕駛的車輛，引起廣大討論。引人矚目的是利用「街景車」蒐集的龐大地圖資料。講到自動駕駛，一般印象多半是像遙控賽車那樣，由攝影機及感應器來判斷路況行駛，但從此也看到了「熟悉全球道路的汽車」這樣的新方向。根據新聞報導，似乎這個企畫案是以「減少交通事故及二氧化碳排放，讓人們有更多自由的時間」為目標。這番話聽

來令人有些懷念。

一九五〇到六〇年代，社會各界包括科學家、社會學者，以及市民運動家都開始緊急呼籲，個人擁有的車輛數遽增，也就是針對自家車的爭論。「面對造成大量死者的體系置之不理，這是政府怠忽職守。」「將汽車引進到大都市裡的社會成本遠遠超出帶來的好處」「終究會造成嚴重的空氣汙染」等，這些意見就結果來看或許正確，卻因為不敵眾人的期望，汽車普及化（motorization）的狀況愈演愈烈。到了一般民眾對於汽車消費意願降低的此時，或許正是針對過去自家車爭論中指出的問題提出根本解決之道的時機。

Google 執行長艾瑞克‧施密特（Eric Schmidt）曾說：「汽車就應該自動駕駛；汽車比電腦早發明根本是個錯誤。」

過去的個人電腦也曾有一段時間是一只「不自己寫程式就無法使用的箱子」。因為公司行號大舉引進這種「箱子」，使得大批商務人士必須上課學寫程式，一度在社會上造成熱潮。電腦問世初期一下子就結束，或許長久以來大家到駕訓班學開車的時代也終將劃下句點。未來眾人對二十世紀的印象，是否會是「必須自己駕駛車輛」的時代呢？

就算不需要自己駕駛，我想對於汽車設計的未來也不用悲觀。看看電腦就知道，比起過去使用者得自己寫程式才能用的時代，現在顯得更吸引人，而且簡直成為生

活文化的一部分，大放異彩。從需要長期磨練的複雜操作模式中獲得解放後，接下來要求的，將是作為貼近使用者的移動裝置所必須有的新設計。

（二〇一〇年十月十二日）

遺珠模型追思會之一：向徠卡致敬

受到中村勇吾（Yugo NAKAMURA）[1]一場「不見天日的 SWF [2]追思會」的影響，我也想弄個遺珠模型追思會。悼念那些停留在雕刻階段，不幸沒能成為商品的模型。其中我自己最喜歡的就是這一件。

這款數位相機是二○○○年，因為 Panasonic 與徠卡（Leica）[3]合作而設計，要向早期的徠卡致敬。一九一三年，奧斯卡‧巴納克（Oskar Barnack）[4]想到用捲

圖 3-21：針對 Panasonic 製作的數位相機概念模型

1 中村勇吾：創意總監、多摩美術大學客座教授。一九七○年出生。一九九六年完成東京大學工學院研究所課程。二○○四年成立 tha ltd. 參與多數網站及影像的藝術指導以及製作。
2 SWF：使用 Adobe Flash 製作的播放用影片檔的標準檔案類型。副檔名是「.swf」的檔案，包括文字、圖像、聲音、動畫、程式等，可用 Flash Player 播放。
3 徠卡：德國光學儀器廠商，恩斯特‧萊茨（Ernst Leitz）旗下的相機品牌。另外，也指繼承該公司相機業務的徠卡相機。

片器來推送當時拍電影用的三十五釐米底片，設計出能單格拍攝的超小型照相機。

過去的老式相機必須在拍照時更換一張張底片，但這台小型相機卻能連續拍攝。

這款稱為「巴納克‧徠卡（Barnack Leica）」或是「Ur Leica」的實驗機種，設計成只在鏡頭左右加裝了捲片器的極簡機身，另加外接的觀景窗、測距儀等，屬於系統相機的風格。「最小核心以及擴張性」這個明快的設計理念，也成為後來三十五釐米相機的原型。

在設計新款數位相機時，我一開始思考的是數位相機最簡單的組成元件。最後想到的模組是只有鏡頭加上裝有液晶觀景窗的影像感測器。以這個迷你元件當成核心，外接電池匣、閃光燈、液晶面板等組成的系統相機，這將呈現出數位時代的「最小核心和擴張性」。

在我們提出這個設計的隔年，Panasonic 開始採用徠卡鏡頭推出 Lumix 這個系列品牌。這款設計原先是規劃成為系列品牌的中高階款。模型是由日南製作所（Nichinan Seisakusho）使用鋁材削切，幫我們拍攝的清水行雄（Yukio SHIMIZU）也很期待，很可惜最後沒能商品化。Panasonic 的設計公司相關人士非常喜歡這款模型，據說至今仍謹慎保管。

看看理光（RICOH）數位相機 GXR 等款式，或許我們早了十年。雙手合十。

（二〇一〇年六月六日）

4　奧斯卡‧巴納克：恩斯特‧萊茨的技術人員。一九一四年嘗試製作尺寸為 24X36 釐米的相機，也就是之後稱為「Ur Leica」的機種。Ur 在德文裡代表「最初」的意思。

遺珠模型追思會之二：妖怪椅子

遺珠模型追思會第二回；嚴格說來，應該曾經出現在市面上，卻沒有商品化。

這把椅子是一九九七年春天為了 Arflex 新的展示空間而設計。整個企畫由坂井直樹主導，除了我之外，還有井植洋（Hiroshi IUE）[1]和尼可拉（Gwenael Nicolas）[2]也都參與其中。

概念上是飄浮在空中的一塊布。很輕、很薄的素材，固定在空中，支撐著人體。最後採用的名稱是 Kite，但在開發過程中使用的代號叫做「一反木綿」（Ittan

圖 3-22：Arflex 的椅子原型

138

momen）。

一反木綿就是在水木茂（Shigeru MIZUKI，一九二二～二〇一五）所繪《鬼太郎》漫畫中的妖怪。我心想，那隻妖怪如果變成椅子，一定很棒吧。其實還有另一組成套的沙發，叫做「塗壁」，而這個靈感也是出自《鬼太郎》裡的妖怪。我有很多身為技術人員的朋友，小時候都很喜歡機器人或怪獸，不過我個人應該屬於愛好妖怪這一派。為了讓這些妖怪轉動得順暢，加裝上的特殊輪子（【圖3-22】中間圖片）其實是復刻過去的設計。在第二次世界大戰之後的一段時期，很多工廠內部的搬運台車似乎都用這樣的輪子。將類似不銹鋼盤的車輪斜擺，垂直的迴轉軸彎成鋸齒狀，然後刺進車輪中央。我在廠商的型錄上看到後立刻詢問，對方回覆已經停產，於是我就仿效著自己試做。乍看之下有點古怪的結構，卻是能很順暢轉動的大輪子。

椅面以纖維強化塑膠（FRP）[3]為核心，加上兩層聚氨酯以及四層棉的結構，堅固且穩定。椅面表皮的布料則是由知名家具大師宮本茂紀（Shigeki MIYAMOTO）親手鋪套。

這張椅子原型在開幕的東京展示間玄關放了三個月。不過很可惜，不知道是太創新，還是成本的關係，又或者妖怪和 Arflex 的組合本來就太牽強，總之，最後沒能商品化。如果有人肯銷售，我願意再設計一次這張椅子。（二〇一〇年七月十二日）

1 井植洋：工業設計師，ID+ 負責人。一九六七年出生。曾任職 Water Studio，負責產品企畫、設計發開等。自一九九三年起成為自由設計師。

2 尼可拉：設計師。一九六六年出生於法國。自 E. S. A. G（巴黎）的室內設計系，以及 RCA（倫敦）工業設計系畢業。一九九一年赴日。一九九八年成立 Curiosity。主要作品有優衣庫（Uniqlo）最大的新宿西口店、佳麗寶（Kanebo）SENSAI SELECT SPA 等。

3 FRP：Fiber Reinforced Plastics 的簡稱。也就是纖維強化塑膠。混入玻璃纖維或碳纖維增加強度的材質。

4 宮本茂紀：家具師傅。一九三七年出生。一九五三年進入齋藤椅子製作所。之後任職於多間家具製造商，一九六六年成立五反田製作所。

纖細柔軟的武術專家

圖 3-23：OXO 的餐具

前陣子在一場晚餐餐敘上，小說作家平野啟一郎（Keiichiro HIRANO）[1] 問我，

「常聽說日本設計師在設計上，不大擅長像歐美那樣使用有份量的曲面，是真的嗎？」

過去也曾有德國的汽車設計師問過我：「日本的汽車質感真的很棒。不過，為什麼都走那種看來很柔弱的設計呢？真奇怪。難道你們沒想過要表現出汽車的剛性

1 平野啟一郎：小說家。一九七五年出生。一九九九年以《日蝕》（新潮社）一書獲得芥川獎。主要作品有：《一月物語》（新潮社）、《葬送》（新潮社）、《徒具形式的愛》（中央公論新社）等。有關「徒」書討論可見本書第八章〈閱讀《徒具形式的愛》〉。

和堅固嗎？」英國的設計師用曲面來表達生命進化過程中的浪漫，拉丁地區的設計師則真的很開心地大玩各種份量十足的元素。

我自認我在日本設計師裡算是比較常使用有生命力的曲面，但比起像義大利人一次處理大面積，或像美國人擅長的那種厚實份量，我的確沒辦法掌握得很好。我依舊會經過一再琢磨，希望盡量讓曲面圓滑順暢。把一切不必要的地方都削掉，或許我心目中的理想狀態，就是經過雕琢後呈現纖細卻帶有肌肉的緊實形體。

【圖3-23】OXO的餐具，是考量日本飲食文化後做出的設計。然而，最初設定的目標是只在功能上配合日本的飲食文化，色彩和外型卻刻意不將日本的風格考量在內。然而，或許正因為這樣，很多歐美人士仍認定這就是日本風格的設計。

自古以來在日本的各類虛構作品中，不斷出現瘦弱男子四兩撥千斤戰勝彪形大漢的英雄形象。連武術專家也都是給人精瘦的印象。

從這個角度來說，大聯盟的那些職棒選手也算是現實中的美式英雄吧。在一群大塊頭的球員中，憑藉速度與俐落身手求勝、身材精瘦結實的鈴木一朗（Ichiro SUZUKI），可說是活生生展現了日本的美學。話說回來，每次他走進打擊區，舉起球棒站穩後緊盯著對方投手的動作，不就很像歌舞伎表演中的「見得」（譯按：歌舞伎中特殊的表演方式。人物在表現情緒最高潮或下定決心時，會在動作中突然停頓）嗎？

（二〇一〇年七月四日）

加油！Willcom：其一

圖 3-24：Willcom 的 PHS 數據卡「W-SIM」

從新聞上看到 PHS 電信商 Willcom 的經營陷入困境。

我在二○○三年參與了該公司策略技術「Willcom Core Module」的第一項產品，也就是 W-SIM 卡的開發。

「呃，這麼冒昧打電話委託，真不好意思。」當年就從接到這通非常客氣的電話，展開了這個案子。那時候公司的名字還是 DDI pocket。

打電話給我的是公司裡稱為「一○四先生」的一位專案負責人。他一想到適合人選就查詢電話號碼，到處打給別人（講電話很客氣，行事風格倒是大刺刺）。是個非常有活力、有幹勁的人。

他負責的產品是天線或通訊迴路，也就是內建在 PHS 心臟部位的超小型數據卡。只要把這張卡片插入家電或生活用品，身邊的所有東西就能具備通訊功能，基本上就是 Ubiquitous[1] 的技術思想。這樣的企畫案看好的就是 PHS 這類小型省電通訊方式的未來性。

對方認為，要推廣這項技術少不了設計，於是打電話給我。在我加入這個案子之後，連同廠商的技術人員，針對數據卡的尺寸、結構、插入方式等，在對照應用的可能性之下進行各類討論，也畫了不少設計圖，多次製作各款測試作品。能夠參與這類基礎技術開發的案子，對我來說是很寶貴的經驗。

【圖 3－24】是實際上市的 PHS 數據卡，「W-SIM」卡。

可以看到卡片上方有個灰色的圓桶狀，這個覆蓋天線的小零件，是用軟橡膠材質做的，要拔起來或插上時有個手指抓起的地方，卡片落下時也能發揮緩衝的作用。

其實我提出這個構想的當天晚上，喝得醉醺醺的開發負責人還逼問我：「你提出這個做法是認真的嗎？」難道我不知道開發團隊花了多大的工夫才把卡片尺寸做到這麼小嗎？就為了我要加上這個小小的橡膠突起物，卡片的寬度就得增加十分之一毫米，對於長久以來以百分之一毫米單位，盡量縮小尺寸的這群人來說，十分之一毫米實在是個龐大的數字。

話雖如此，為了顧及使用者的觸感，我還是不斷爭取這十分之一毫米。技術人

1 Ubiquitous：無所不在，或譯為遍在性。一般的用法是像 Ubiquitous Computering 或是 Ubiquitous Network 等。

員終究也能體諒，最後也為了落實這小小的觸感，盡了極大的努力。

二○○五年，公司名稱改成 Willcom。W-SIM 卡成了商品上市。此外，也內建在當時熱銷的智慧型手機「W-ZERO3」上，其他像是店鋪的帳務系統，以及汽車導航上也會加裝當成通訊元件，儼然成了「充滿活力的 Willcom」，象徵性十足。

然而，尖端科技非常可怕，現行的 PHS 技術本身在通訊速度等方面已經逐漸失去競爭力，對於在新一代 PHS 通訊方式投入大量設備的 Willcom 來說，陷入了困境。

堅持使用 PHS 這項日本獨特的技術，以與眾不同的觀點挑戰市場開發。公司文化走率直和草根路線的 Willcom。我希望他們能在業界存活。

（二○○九年十月四日）

加油！Willcom：其二

圖 3-25：Willcom 的數據卡「AX520N」

我聽到 Willcom 申請適用公司更生法的新聞，腦中浮現過去那群夢想著一起創作的夥伴們。照片中的「AX520N」是這些人打造的。只是幾乎沒人知道，這也是由我設計。

「新的 AIR-EDGE 數據卡，設計上感覺不怎麼樣，可以請你幫我們修改嗎？」

二〇〇四年，我受託這個案子。當時已經開發完成，預計在兩個月之後上市，受託的內容是在保持內部結構下趕緊修改外型。

像 W-SIM（【圖3—24】）或 TT（【圖3—26】）等從基礎技術開發階段就參與的案子最理想，那段時期我一再呼籲，必須將產品外觀與內部結構視為一體開發才行。因此，我當然一口回絕「設計不是像你想得那樣！」

照理說應該要這樣，但禁不起熱血的 Willcom 員工的一再央求，最後我還是接下了。

已經完成的測試作品，在設計上走玩具機器人的風格。我看著機器人的設計圖，思考著該怎麼修改時，卻被其中某個零件給吸引。

是天線的核心零件。

這項新產品的賣點就是高效能且精巧的兩根電線，內建小小的鋸齒狀金屬板，為的是能更有效接收訊號。我深受這樣纖細的機能美感動，提出將天線整體變成透明，將迴轉軸當成起點的簡單風格。

由於原本的設計並沒打算讓內側外露，現在一修改後，我還去找了看起來好看的黏著面，也提出迴轉軸的結構，一開始說好一個月要完成的工作，最後不知不覺花了半年，和正式的開發差不多。

結果，五年過去，這項產品現在仍在市場上，成了這個業界前所未見的長銷產品。接下來公司陷入危機，不知道會怎麼樣。

加油！Willcom 的夥伴們。

（二〇一〇年二月二十一日）

146

以「簡單對話」為名的 **W-SIM** 號機

圖 3-26：Willcom 的 PHS 行動電話「TT」

我除了設計 W-SIM 卡之外，也設計了插入這張卡片使用的 PHS 第一號行動電話。一樣是在二〇〇五年發售的 Willcom「TT」。

內建在電話中樞功能的 W-SIM 卡，當初設計是能插入各式各樣的設備，以通

訊方式來使用，但這支第一代手機，原則上是一支將基本功能鎖定在「語音通話」的手機。

此外，第二號作品是連接電腦的通訊用分享器「DD」，第三號則是智慧型手機「W-ZERO3」。據說還有不少死忠的 W-SIM 愛用者，同時擁有這三件作品。

從照片看不出實際的大小，但 TT 其實是很小型的裝置。雖然沒辦法上網瀏覽，也不能當成電子錢包，但在設計上很重視通話時的操作性，以及握在手上的觸感。

上市後，沒想到竟然受到影音評論大師麻倉怜士（Reiji ASKURA）在雜誌和網路上對這款 TT 稱讚有加。

PHS 原本在音質上就公認有一定水準，現在上方的 W-SIM 卡插槽和接收器底座的結構一體化，結果這個上蓋的內部空間發揮了擴音器的功能，音質聽起來更清晰。

這部分的設計輸出我也自己畫圖提案，沒有交給工程師，因此聽到獲得好評時更感到高興，不過，當在我和麻倉先生面對面時，聽到他誇讚音響設計很好時，我實在很難為情。因為當初設計時並沒特別考量到音質。

對了，TT 這個名字是來自「Tiny Talk」。直譯就是「簡單對話」。

（二〇〇九年十月六日）

從素描開始

圖 4-1：拉弓小船的素描

避免想要刻意畫出形體。藉由描繪結構，自然而然就會出現外型。

我一提到學生時代經常畫漫畫時，大家都會說：「就是像士郎[1]或大友[2]那種漫畫吧？」其實我畫的是運動類漫畫，對機械人那種一竅不通，遭到當時交往的女朋友（現在是我太太）嘲笑。

那段期間，我畫了一大堆運動的人，似乎那是我創作的根源。試圖畫出在跑、在投球的人時，要看得出真的在活動的，只有畫出骨骼。

當「骨」展的展覽手冊編輯要我在素描上寫些話時，我腦中立刻浮現的就是這句話（編按：即為本頁第一行）。設計產品時要從思考結構開始，畫一張素描時也一樣。

（二〇〇九年九月十七日）

1 士郎：士郎正宗（Masamune SHIROW），漫畫家。一九六一年出生。擅長創作有生化人出場的近未來科幻作品。代表作品包括《蘋果核戰記》《攻殼機動隊》等。

2 大友：大友克洋（Katsuhiro OTOMO），漫畫家。一九五四年出生。代表作品包括《童夢》《AKIRA》等。

圖 4-2：素描之前先畫無數個橢圓形當成暖身

我經常會畫出【圖4－2】那種無數個橢圓形。這是在素描之前的暖身。差不多像是站上打擊區前的揮棒練習。

我獲得錄取進入日產汽車當設計師之後，進公司沒多久就有個新人集訓。看到幾位美術大學畢業的同梯同事，在宿舍裡邊聊天邊理所當然畫著汽車時，我感到雀躍不已，心想這下子自己真的成為汽車設計師。其中最讓我驚訝的是他們對「橢圓形」的畫法。

要確實畫出工業產品，圓形和橢圓形都是最基本的線條。幾位同事輕鬆揮著原子筆，一口氣畫出來的漂亮橢圓形，簡直就像施魔法一樣。或許這在美術大學只是家常便飯，但對以往只畫漫畫的我來說，卻是很新鮮的技巧。

一般在畫「圓」的時候，是從某個點出發，繞周圍一圈後再接到出發點，但這種畫法連接的點會歪掉。設計師的畫法可不一樣。讓筆尖維持稍微浮在空中的狀態，然後以一定的速度做圓周運動，一邊觸碰周圍，最後在軌道逐漸穩定之後輕輕著地。在這個狀態下在紙張上繞了超過一圈，就浮現一個圓。

在沒有開始也沒有結束，長久的圓周運動之中，有一部分落在紙張上。這就是我第一個學會的設計師技巧。至今每次素描之前，我仍會回到原點，從在一張紙上填滿無數個橢圓形開始。

（二〇〇九年十一月十九日）

四腳雞

圖 4-3：四腳雞

二〇〇九年七月二十六日展開的「骨」展工作坊上，我讓大家畫各種的圖，第一個要大家畫的就是「雞」。

一九九一年，我成為東京大學副教授，第一次有自己的研究室。我對著聚集在我研究室的學生，和這次一樣，「大家想一下雞長什麼樣子，然後畫出來。」當時有一位學生畫的雞有四隻腳。我糾正他「雞只有兩隻腳」，他立刻恍然大悟：「啊，對哦！翅膀就是前腳嘛。」但當場其他學生，以及後來聽到這件事的其他老師都非

154

常驚訝。事實上，那位學生的成績在系上名列前茅。

最近，我也在慶應義塾大學讓大約六十名學生畫一樣的主題，果然還是有兩個人畫出四隻腳的雞。連昨天的工作坊中，也有一個人畫出四腳雞。

這表示就算是經常見到的事物，要憑記憶來畫，也會比想像中來得記不住；這似乎和我們記憶的機制有關。

人類不可能將這輩子看過的雞都記在腦子裡。要是這樣，我們的腦容量一下子就會被過去看過在照片、繪本上的雞所填滿。其實我們的腦子是在每次看到雞的時候整理相關資訊，只在腦中留下與其他動物做區別時需要的特徵。因為這樣，每次又看到另一隻新的雞時，即使和過去看到的有些許不同，還是能在瞬間判斷出這是一隻雞。

這類高度抽象化的認知，目前連電腦也無法模仿。對那些畫出四隻腳的人來說，恐怕在辨別「雞」的時候，腳的數量並不是重要的資訊。他們或許是善於抽象思考（像是擅長數學或寫論文）的人。

對了，十八年前那隻「四腳雞」後來做成我研究室的杯墊，也做成貼紙（【圖4—3】）貼在我的太陽能汽車（同時也是我的研究成果）上。

（二〇〇九年七月二十七日）

素描裡的動感

圖 4-4：國譽（KOKUYO）辦公椅「Avein」早期的椅腳結構素描（二〇〇六年）。

隱藏在素描裡的動感，未必是描繪對象物的動態，反倒觀察者的動態才隱含在內。

如果距離稍微遠一些，讓我們無法輕易辨識出事物的外觀時，我們經常會搖頭晃腦變換位置。藉此可以看到先前看不到的部分，但要有助於理解不能只是這樣。

晃晃腦袋，會發現正前方的物體迅速移動，稍微遠處的東西晃動得較緩慢。例如探照燈的反射、磨得光亮的曲面上的倒影，只要對象物稍微動一下，反射或倒影就會出現比想像中更劇烈的

晃動。我們的認知能力對於伴隨本身動作出現的環境變化非常敏感，一點細微改變也不會放過。因此，光是稍微移動視線，包括組成的立體結構、複雜的曲面表情，甚至都會一點一滴感受到質感。反過來說，要光用一張照片或素描來呈現立體感可不簡單。攝影師會在採光上費心，我則嘗試在一張素描畫裡加入觀察者的動態。意思就是刻意呈現自己在活動時可能展現的變化與動筆之間的關係。

首先，至少選定一個當自己二動就會出現明顯改變的角度。接著朝著沿曲面流動的光線方向下筆。陰暗且不會動的陰影斜線則以不相關的筆畫完成。被轉角切掉的線條刻意超過界線，轉向對側的線條再控制力道輕輕轉回來。類似這樣。使用CAD[1]的話，在模擬光線變化的同時，還能任意旋轉立體的物體，這種現代化的技巧，究竟有多少意義呢？

問這個問題也太不上道。

（二〇〇九年十二月二十二日）

1 CAD：用電腦來做設計。或指用電腦做設計時使用的軟體。

水、紙和顏料構成的小宇宙

水彩畫或水墨畫，那種用水、紙和顏料營造出的特殊面貌，我們日本人自古就很熟悉。「暈染」「色塊」這類在塗裝或視覺設計上都屬於失誤，不受歡迎，但在水彩的世界裡，卻是常用的一種表現手法。

例如，水墨畫運筆的基本，是用吸了水的筆尖沾上濃墨，這是藉由筆根與筆尖墨色濃淡的差異，能在紙張上出現複雜的層次，所做的調整。筆在紙張上揮灑，因

圖4-5：模仿昆蟲微型機器人的示意素描

為下筆角度與力道輕重，使得每一瞬間不同濃度的墨或顏料紙張落下、流動、混合。

在這一刻偶然呈現出的樣貌，可以視為雲的流動，或可能是茂密的植物、流動的河水，甚至是人的肌膚，不過，這些比擬未必全是偶然。

因為不同濃度的液體擴散現象，其實在自然界也經常可見。像是水蒸氣和風每天製造出的雲朵形狀，植物和大地經年累月打造出森林的碎形圖案，或是大地與地層下的地幔（mantle，編按：位於地殼與地核之間的地函）耗費幾億年形成的地形等，這些自然的風貌，雖然規模與經過的時間各有不同，都是基於相同的流動與擴散原理。

此外，含有各種不同成分的顏料滲入紙張時，各種成分的擴散速度不一，也會出現微妙的色調帶狀漸層，同樣是依循著大氣層和植物變化，以及生物皮膚圖案變化等，也就是與大自然營造出的色調變化有相同的道理。這樣看來，水墨畫或水彩畫等於是模擬各種規模的自然運轉，可說是我們依循這樣的原理在紙上重現小宇宙。

【圖4－5】是一架從人的手掌上飛出去的仿昆蟲微型機器人的示意素描。水彩雖然不適合呈現機械硬實的質感，但由於技術師法自然，在長纖維的紙張上用大量的水表現的柔軟度。至於人類的手掌看起來搭配得很好，這更不是偶然。未來的人造物應該也會具備表情更豐富的質感。

（二〇一〇年七月八日）

忘不了的慢速側投

圖 4-6：活躍於讀賣巨人等球隊的已故選手小林繁（Shigeru KOBAYASHI）的投球姿勢

印象中，這是二〇〇〇年左右優衣庫（UNIQLO）的電視廣告。

一位穿著牛仔褲、身材精瘦的人，背對著鏡頭站在一條大河前面，緩緩地以慢速側投方式打水漂。略顯扁平的小石子一離手，平飛好一段距離，然後在水面上躍動了幾回，最後在掀起一陣陣漣漪下沒入水中。整段廣告採取慢動作，陽光令人印象深刻。那人從頭到尾都背對著鏡頭，看不到他的臉，但我覺得那個慢速側投似乎

160

在哪裡見過。左腳大大往右邊踩，從宛如鞭子伸長的右腕前端，像是交錯飛出的高速球體。接著全身帶動著流暢旋轉的腰部和右腳，緊和著往左側捲進的右臂。

念大學時我經常到後樂園球場[1]。固然是我本來就很喜歡棒球，另一方面也是為了當時畫漫畫找尋題材。那時我特別對某位投手的投球姿勢吸引，那位年輕王牌投手流暢的慢速側投姿勢[2]美得驚人，從賽前練習我就看得目不轉睛。盯著他，我不斷畫起一張張素描（【圖4-6】），而且也讓他出現在我的蟄腳漫畫作品中。

側投。不久之後，我認識了當時優衣庫的藝術總監 TANAKA NORIYUKI，因為實在太好奇，我就問他了。

「廣告裡打水漂的人是誰啊？姿勢實在太優美了。」

那個打水漂的廣告我只看過一次。但的確讓我聯想到在那個球場上看到的慢速

「很漂亮吧？那是近鐵猛牛隊的小林教練。已經年近五十，但職業級的就是不一樣啊。幾乎只拍了一次，就讓小石子的跳躍完美符合攝影機的軸線。其他工作人員沒有一個人能像他這樣。」

從讀賣巨人轉到阪神老虎的知名投手，之後曾任近鐵猛牛隊教練，現任日本火腿鬥士隊的小林繁，在二○一○年一月十七日上午十一時，因為心肌梗塞逝世。願他安息。

（二○一○年一月十八日）

1 後樂園球場：位於東京都文京區的棒球場。正式名稱為後樂園 Stadium。在一九八七年關閉。在目前的東京巨蛋出現之前，這裡是讀賣巨人的主場。

2 慢速側投：側身投球。棒球投手的球路之一，投球時將手臂與地面平行揮動。

寒武紀的素描

圖 4-7：寒武紀的生物「奇蝦」的頭部。首次刊登於《AXIS》之後刊載於《Future Style》（ASCII 出版）。

一九九〇年代中期，寒武紀的生物曾經掀起一股熱潮。從「怪誕蟲」[1] 開始，這些據說在五億三千萬年前，是老天爺測試作品的生物群，因為古爾德[2] 在著作《奇妙的生命》（Wonderful Life）裡介紹到，後來又因為 NHK 的節目而爆紅。媒體紛紛以各種想像圖、電腦動畫，甚至製作出機械模型，好不熱鬧。

1 怪誕蟲：學名 Hallucigenia。大約五億年前於古生代寒武前期棲息在海裡的動物。全長約〇‧五到三公分。肢體為細長的棒狀，有七對細細的長腳。

2 古爾德（Stephen Jay Gould）：古生物學家。一九四一年出生於美國。任教於哈佛大學。主要著作有：《奇妙的生命》（Wonderful Life）、《貓熊的大姆指：聽聽古爾德又怎麼說》（The Panda's Thumb: More Reflections in Natural History）等。

當時，我看著那些電腦動畫，還有模型，覺得哪裡不對勁。原來太整齊美觀了。

環顧我們周遭的生物，有各自的個性，並非完全左右對稱。活得愈久，還會出現汙損、缺陷。甚至像體毛、牙齒這些部位，能保持完整的都算罕見。

然而，電腦動畫做出來的那些寒武紀生物實在都太過精緻對稱，表面又很光滑。牙齒、觸手排列整齊，皮膚毫無皺紋、下垂，就像用塑膠材質製成的外星生物。我覺得，這麼一來，不就莫名其妙更提高這些生物的異質性嗎？

於是，我看著幾個寒武紀的生物化石照片，以我自己想像現存生物的方式畫畫看。【圖 4－7】就是其中之一，畫的是奇蝦₃的頭部。

我既不是生物學家，又只能憑藉著文獻參考作畫，當然未必正確。不過，在這樣的畫風下，看起來至少比一般的復原圖感覺稍微接近認知中的動物。

（二〇一〇年二月十七日）

3 奇蝦：學名 *Anomalocaris*。大約五億年前於古生代寒武紀前期棲息在海裡的肉食動物。體型大的身長可達兩公尺。體態類似蝦，並在肢體兩側長出大大的鰭。

沒能留下來的嶄新創意

圖4-8：寒武紀的生物「歐巴賓海蠍」。首次刊登於《AXIS》雜誌，之後刊載於《Future Style》（ASCII 出版）。

【圖4─8】是寒武紀生物素描上的「歐巴賓海蠍」[1]。有五個眼睛、宛如象鼻伸長的嘴巴，肢體和尾巴類似剖開的蝦，已經變成完全摸不著頭緒的結構。和「怪誕蟲」還有「奇蝦」（【圖4─7】）一樣，都是我參考化石照片，在「扮演古生

1 歐巴賓海蠍：學名 *Opabinia*。大約五億年前於古生代寒武紀前期棲息在海裡的動物。身長四至七公分。體型細長，有五個眼睛，頭部長有類似象鼻的器官。

物學家」之下用自己的畫風嘗試畫成。

寒武紀，是生物外型突然變得多樣化的時代。

五億四千萬年前，生物間你死我亡的生存競爭突然變得激烈。過去多數生物都像在海中漂浮般過著悠閒的生活，因為世界變得弱肉強食，據說進化的結果就是長出了「眼睛」，可以從遠處就能判斷彼此的位置。

接下來，站在演化歷史角度來看，在極短的期間內，生物的形體陸續出現了硬殼、刺、爪子、利牙、能夠以高速追逐的鰭等器官。據說，現代生物具備的堅硬器官大多都是在那個時代出現的。

同時，也出現了很多我們不熟悉，看起來就像地球以外的生物，令人感到莫名其妙的構造。但是，包括歐巴賓海蠍，許多這個時期的生物都沒留下延續太久的子孫，就這樣在地球上消失。

因為某個技術使得市場熱絡起來，市場競爭促進技術開發，在開發初期會嘗試各式各樣的創意，也產生許多特別的點子。然而，大部分又迅速從市場上消失。

似乎是一幅感同身受下畫出的素描。

（二〇一〇年三月一日）

圖 4-9：寒武紀生物「威瓦西亞蟲」的素描

【圖4-9】是寒武紀生物「威瓦西亞蟲」[1]的想像圖。

這也是大約五億年前在海中出現所謂「寒武紀大爆炸」的動物劇烈演化裡出現的生物之一。也就是說，和其他「伯吉斯動物群」（The Animals of Burgess Shale Formation，在加拿大落磯山脈的伯吉斯頁岩層中發現的化石動物群）一樣，沒留下後代子孫就絕跡，而現在也幾乎看不到近緣生物種的特殊外型動物。

身長約數公分，據說棲息在海底不大活動，只靠尖銳的刺和硬鱗保護自己的單調生物。

前面我已經介紹了幾張化石動物的想像圖，但這幅又是其中我特別喜歡的。原因就是構圖。並不是因為我喜歡這種生物，或是覺得自己將牠復原得比較好，而是單純因為構圖。

在產品的設計素描上，很少會光從正上方的構圖來呈現立體的感覺。除非像三面圖那樣，藉由從其他方向的視角來補足，否則畫面很容易淪為平面，感受不出立體。

然而，在挑戰這樣的高難度而又能巧妙展現立體感時，就非常有成就感。由於是假想圖，先假設好立體配置，然後在腦中自行以光速追蹤來模擬光線從左上角打下來時的陰影模式和色調。思考這些複雜的立體陰影型態，以及反射效果等等，非常有趣。如果各位感覺到似乎能伸手摸到圖中左側那排刺，也算達到我預期的效果了。

（二〇一〇年六月二十九日）

1 威瓦西亞蟲：學名 *Wiwaxia*。大約五億年前於古生代寒武紀中期棲息在海裡的動物。身長約為二‧五至五公分，體型橢圓，背部覆有多數鱗狀骨片。

覺得「讓我來吧！」的時刻

圖 4-10：一九九九年提出的空調素描

年底到處都是人擠人。

因為需求所逼而出門購物，跑了好幾個地方卻根本找不到看得上眼的東西。這種狀況下，決定「不買」也很重要。體會到「買不到」的心情，對於自己動手來設計這項產品是股強大的原動力。忍不住心想：「讓我來吧！」

反過來說，一到店裡就看到許多獨具吸引力的商品，就不會特別有幹勁，覺得就算不是自己設計也無所謂。

雖然聽來很像只是偷懶的藉口，但我猜想自己不太設計沙發或小椅子之類的作品，或許就是這個緣故吧。很可能這也是我沒設計餐具的原因。雖然多數人可能看到所有設計師幾乎都在設計家具，自然而然心想，自己也來設計一項吧。

【圖4－10】素描畫的是一九九九年我提出的一款空調設計。這項設計確實也有種「讓我來吧！」的幹勁在內。為了讓徐徐微風吹送到房間的每個角落，我提出「可改變方向的主機」加上「類似風帆的膜狀結構」的構想。至今仍是自己很滿意的作品之一。

（二〇〇九年十二月二十八日）

在活動現場畫圖

圖 4-11：機器人「賽克洛斯」的素描

幾年前，我突然有一瞬間覺得自己的繪圖能力大幅提升。就是在我自己個展的會場上，作品集《機能的投射》（暫譯，原名『機能の写像』，Leading Edge Design 出版，二〇〇六年）陸續售出時。

那一天，我為了報答特地來到展場購買這本作品集的人，想到可以當場簽名和動手素描。原本是想表達感謝之意，但實際在現場拿著觀眾已經購買的書，在大庭廣眾下素描，真的緊張得不得了。而且絕對不容失敗。

在緊張的情緒中，我為了一掃猶豫，採取有別於平常的步驟。專注於盯著在紙上的某個清晰的物體，累積一些靈感後就動筆畫了起來。結果很不錯，我畫得愈來愈快，畫了幾張之後就進入一個截然不同的新境界。

畫圖的時候，不少人會覺得要畫到好才能秀給其他人看。的確，藝術需要有一段不受他人打擾、獨自面對的時間。然而，另一方面，繪畫也是展現形體，分享共同感覺時的一種溝通途徑。就像有些音樂只在現場演奏才會有特殊的感動，或是一定得和當地人交談外語才會進步。繪畫也是，有些感覺的確要身處眾人之中才能展現得出來。

很奇妙的是，打從那次開始，我連上下顛倒畫圖都覺得很輕鬆。在當場朝著來賓的方向繪畫的技巧，日後在開會時成了很有幫助的一種解說工具。在那場展覽上，我因為現場作畫學會一項溝通利器。

（二〇一〇年九月一日）

習以為常的事物愈難畫得正確

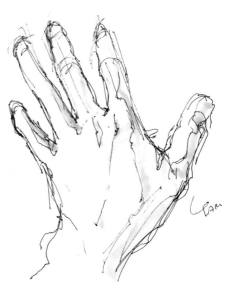

圖 4-12：筆者的手部素描

本純一（@rkmt）的推文。後來這串討論很長，也有很多人轉推。

我把之前在推特上和繪畫有關的發文整理一下。一開始是五月十七日我回應曆

繪畫其實是視覺技術。我在東京大學工學院教授素描將近二十年，但起先我都教學生從掌握眼前事物的空間結構開始。RT @rkmt 圖畫得好的人，即使看著同一件東西，感覺也像看到其他的事物一樣。　12:19 AM May 17th 來自網路

很有趣的是，我發現語言邏輯思考愈優秀的人，愈是看不到「形體」。在判斷出「原來如此，我懂了」的一瞬間，就不再仔細觀看。我認為這和人類的認知結構有關。

12:22 AM May 17th 來自網路

繪畫的訓練就是刻意重新掌握一些你已經熟知的事物。因此，愈了解的事物卻難畫得正確。照理說大家應該很常看自己的臉，但你記得住自己眉毛的中心點有沒有在瞳孔的正上方嗎？畫過無數次自畫像的人就會知道。

12:31 AM May 17th 來自網路

美術學校的學生多半從以前就知道這種觀察事物的方式，所以他們不會有太大的反應，但在東大或慶應義塾大學 SFC 教學生這些，他們到某個階段在認知上有很大的變化，有些學生畫起圖來就像擺脫先前的糾纏或束縛。

12:37 AM May 17th 來自網路

由於產生極大改變的學生只有一部分，或許純粹是激發潛能，總之無法驗證究竟有多少是上了課的效果。不過，上了課之後，學生們畢業論文的繪圖看起來都清楚易懂多了，幾位教授也很欣慰。

12:48 AM May 17th 來自網路

就像文字的論文和詩是不同的，繪畫中如果能精確描繪出形體，對表達的人來說，打動人心的程度完全不同。目前的美術教育對於這方面並無落實，這一點令人非常遺憾。

<div style="text-align: right">12:58 AM May 17th 來自網路</div>

── 後續的相關內容 ──

畫圖，重點不在於畫出物體的輪廓。重要的是畫出觀察一方看不到的事物，或是類似中心軸的假想線條。這麼一來，在掌握立體型態或空間結構時才能毫不猶豫決定出輪廓。

<div style="text-align: right">1:01 PM May 17th 來自網路</div>

平野敬子（Keiko HIRANO）[1] 說她在上小學之前，對著要她畫出輪廓的老師說：「這個世界才沒有輪廓！」堅持不肯畫。「所謂的輪廓，只是在理解形體時產生的抽象作用，並非實際存在的線條」這樣的認知通常要修習美術相關知識到一定程度才能體會，但她從小就知道了呢。

<div style="text-align: right">12:47 PM May 22nd 來自 TweetDeck</div>

好久沒像這樣畫自己的手了。我真喜歡手的結構。

<div style="text-align: right">（二○一○年五月二十五日）</div>

1 平野敬子：設計師，視覺設計師。溝通設計研究所（CDL）所長。一九五九年出生。曾參與東京國立近代美術館（MOMAT, The National Museum of Modern Art, Tokyo）的商標、NTT Docomo 行動電話「F702iD 所作」，以及「時代圖示」等展覽企畫。

從製作的第一線思考

圖 5-1：ecoms 系列

【圖5─1】是我在二〇〇三年設計的椅子靠背。以同樣剖面的零件像瓦片一樣層層堆疊以支撐人體。

這些零件是以「押出成型」的方式製造。也就是將鋁熔解後，從各種形狀的洞押出成型，製作成因應各種用途的剖面棒狀。這原理就和將鮮奶油從星星狀的擠花嘴擠出來類似，但熱熔的鋁一擠出來就變冷凝固，因此無論從哪裡切斷都是同樣形狀的筆直棒狀。這項技術已經有很久的歷史，大概在二次世界大戰結束之後沒多久已經普及，現在應用得十分廣泛。像是窗框、門框、平板電腦四周的框架、硬碟外盒、新幹線的車體等，都是運用這項技術。

雖然只能做出筆直的棒狀外型，但剖面卻能很自由發展。例如，窗框從外頭看起來不過就是普通的角材，但切開來看（一般不會這麼做）才發現為了要支撐玻璃以及流暢開關，在剖面花了很多工夫，複雜得驚人。在這張椅子上，我就嘗試運用押出成型技術上只有剖面能自由發揮的特色來設計，交給建築師山本理顯（Riken YAMAMOTO）[1] 統籌的品牌 ecoms，委託位於靜岡縣靜岡市的鋁材加工廠商 SUS 製造和銷售。

對設計師而言，製造技術有時候會是個讓自己碰壁的難纏對手，但只要順應這些特性，樂在其中，也會當下成為刺激靈感的好夥伴。

（二〇〇九年七月十九日）

1 山本理顯：建築師。橫濱國立大學研究所教授。一九四五年出生。一九六八年畢業於日本大學理工學院建築學系。一九七一年畢業於東京藝術大學研究所美術研究科專攻建築。一九七三年成立山本理顯設計工場，主要作品：東雲 Canal Court CODAN 一街區、橫須賀美術館、福生市政大樓等。

設計和計算：想憑藉體感還要三一五年

圖 5-2：研究所學生的設計筆記（左）。拉弓小船（右）。

我讓一群在慶應大學剛進我研究室的學生製作動力機器，結果在發表會上不斷出現動起來不如預期的作品。可能是摩擦力過大，或是動力不夠，甚至還有得靠手扶著才站得起來的作品。

「剛才明明還會動啊。」學生一臉遺憾，但我心想，會動才是奇蹟吧。原因很簡單，因為根本沒有做好「設計」。要讓動力機械真能活動，必須確實設計好動力來源和結構。以人體來比喻就是肌肉和骨骼。

要達到設定的活動狀態，如果使用馬達的話，就要選擇輸出馬力夠強的款式，而且要事先估算所需的電力。為此，也需要具備基本的力學與電學知識。如果是一受力就扭曲的結構，就根本沒救了。估算強度和剛性的科學技術很不簡單，多數學生都靠試誤學習慢慢摸索，但至少要能根據正確的設計圖來製作，否則做得再多也只是原地踏步。

有些學生在構思階段用自己的雙手來牽動，表示希望做出能這樣動的機械，但首先這裡就有個陷阱。

我們可以靠身體的感覺了解施加在自己身上的力量。不過，想當然耳，之後要製作的那些骨骼、肌肉，並沒有和我們的大腦相連。因此要了解力量以及勁道，就必須學習「科學」這個客觀的尺度。

當我發現第九代玉屋庄兵衛¹ 從不畫圖稿（詳見本章〈不需要圖稿〉一文），

1 第九代玉屋庄兵衛：傀儡創作師。一九五四年出生。本名高科庄次。二十五歲時成為第七代的父親的入室弟子，一九九五年從兄長正夫繼承玉屋庄兵衛的名號，除了創作傀儡人偶之外，也從事祭典藝閣和傀儡人偶的修復作業。

我大感震撼。因為在現代動力機械的設計上，這類設計圖稿和計算都不可缺少。

第九代在估算操縱傀儡人偶需要的力道和結構等，就像面對自己身體的一部分。用指尖來測量彈簧的強度以及拉動繩線的力道，用手感來確認剛性。親眼目睹第九代光憑身體的感覺就能若無其事地作業，讓我對於人類感覺的潛力大為感動。

當然，要培養到這種程度的身體感覺並不容易，據說至少要和著玉屋大師學十五年。沒有累積三百年歷史加上十五年歷練的各位同學，你們還是乖乖計算吧。

（二〇一〇年九月六日）

圖 5-3：埼玉縣立大學大穿堂設置的座椅初期素描

在創作的第一線，衡量的感覺非常重要。

前幾天，我問了一個學生正在研究的某個既有零件產品有多厚，他回答我：「滿薄的。」我又問他：「滿薄的是多薄？」「呃，就是非常薄。」我聽了只能苦笑。

在創作的第一線，到了某個階段之後就不能再講「想要更薄一點」，必須要很清楚精確表明尺寸，想要幾公釐。這些經驗累積多了之後，很自然地就會慣性思考，例如看著行動電話的按鍵，「（突起的高度）可能不到零點二公釐。」或是看著汽車保險桿，「差不多八百R（曲率半徑八公尺的意思）吧。」

有一次，我因為參與設計公共建築家具，出席了發包的公家機關檢驗測試作品的「檢查會」。由於我也是第一次看到這件試作的成品，忍不住就和平常一樣，指出座椅扶手的角度比我當初指定得要來得尖一點。

「我覺得這個比指定的二點五R來得小。」
「不是吧，應該就是依照指定做的。」
「但怎麼看都不到兩公釐吧。」

出現了這段對話後，結果在縣政府的公務課和包商負責人等十幾個相關人員注視下，重新測量了扶手的弧度。

工業產品的邊緣弧度就算想給人有種俐落的印象，也會稍微修得圓潤一點，至少碰到也不會受傷。把產品切開來看，邊緣的剖面會呈現小小的圓弧狀，設計師會以「R（Radius 的字首）」加上「尺寸」來指定半徑。對於判別成品半徑多少得靠一些經驗，另外也需要不切斷產品也能正確測量的專用工具。

至於我指出尺寸可能有誤的座椅把手，在作業員以儀器測量的結果，理論上半徑應該要二點五公釐的邊緣斷面，實際上不到二公釐。當然，在現場我就要包商答應修改。這個檢查會關係到設計的新座椅能否獲得縣政府認可，是很重要的關鍵時刻，對廠商來說也是個繃緊神經的會議。不過，或許是狀況外的我出了這一招，縣政府的員工後來也沒提出其他特別的要求，很幸運地這套座椅就在一九九九年設置在埼玉縣立大學的大穿堂（【圖5-3】是設計初期的素描）。

聽建築事務所的人說，後來我在縣政府出了名，「人家專業設計師啊，聽說光用目測就能看出邊緣弧度只差了零點五公釐耶。」不過，既然身為設計師，理所當然要對一切細節都要具備這種程度的衡量感覺。一開頭提到的那位學生，我也要好好訓練他，讓他在畢業之前不再只說「非常薄」，而能很自然精確回答「大概三點五到四公釐左右。」

（二〇一〇年一月八日）

火柴盒小汽車並非實車的縮小版

圖 5-4：日產汽車「Infiniti Q45」（左）。
Seiko Instruments 的 ISSEY
MIYAKE「OVO wristwatch」
（右）。

大家知道嗎？其實火柴盒小汽車（編按：類似多美小汽車〔TOMICA〕）並不單純是完全由實際車體縮小而成。理論上，使用設計製造汽車車體的 ３Ｄ 數據，比方縮小到四十三分之一，經過精密加工製成模型，就成了不折不扣的火柴盒小汽車。然而，實際上看到用這個方式做出來的模型，卻覺得一點都不像。

我曾經好幾次實際到了汽車設計的第一線，看過正確比例的汽車模型。但用一

句話來形容眼前的印象，就是「很單薄」。實車看上去有稜有角，給人強烈鮮明感的跑車車身，也會隨著比例縮小而變得平淡呆板，看來只是輛四四方方的尋常汽車。

關於這類「因為比例而產生曲面感覺的差異」，我還沒看過仔細研究後彙整出的文獻，但這在設計第一線是很普遍的常識。汽車設計師在初出茅廬的菜鳥時期，都會被提醒留意小尺寸模型和實車之間的差異。通常設計汽車時，一開始會先製作小尺寸模型，最後擴大成實車的大小，但接下來還是需要再次修改設計。

要是沒有清楚認知曲面的拿捏與尺寸大小間的關係，使用ＣＡＤ來設計工業產品時可是會非常棘手。由於在電腦畫面上想要以什麼樣的小比例顯示都沒問題，因此很不容易掌握實際的尺度感。

比方說，手錶這類產品，在畫面上可以顯示得很大，但在這個狀態下原先想設計出的柔和造型，在看到成品後也會覺得太有稜有角而令人大感意外。相反地，在汽車上則是呈現得過於誇張，最後令人啼笑皆非。而且即使畫面上加了人物模型來比較，似乎也沒太大效果。結論就是，小東西用小尺寸設計，大東西用大尺寸來設計。

回到一開始提到的話題，市面上的小模型或火柴盒小汽車，都是由稱為「原型師」的人以手工削切，製作出和實體有相同感覺的曲面。從某個角度來說，雖然不是「正確」，但這種憑藉人的感覺來製作起的結果，是看起來最「神似」的。

（二○一○年五月十四日）

The Ultimate Airliner

Pan Am Does It Again!

On several previous occasions, Pan American had set the pace of airliner sponsorship to the extent that it had been the launching customer for many a famous line of aircraft from the Sikorsky, Martins, and Boeings of the flying boat era to the Big Jets. In 1955 Juan Trippe had shaken the airline world by ordering 25 Douglas DC-8s and 20 Boeing 707s, to usher in the jet age for the United States airline industry. He then repeated the process, even more dramatically.

With the rate of increase of airline traffic keeping to an average of about 15% per year over several decades, larger aircraft were obviously necessary to keep up with the growth. Trippe had always been far bolder than his contemporaries in going for larger aircraft. Indeed he seemed to have followed a policy of ordering types which were typically twice the size of the previous generation.

In the late 1960s, following a period of unprecedended growth, especially in transatlantic traffic, other considerations arose. In the past, airlines had been able to cope with the additional demand by other means, besides simply adding more or larger aircraft to the fleet. Faster aircraft—as in the case of the quantum leap from piston-engined aircraft to jets—took care of growth, because far more hours and miles could be

flown in a given time, thus earning more revenue. Also, streamlined operating procedures enabled aircraft to fly more hours per day. Thus extracting more productivity for the same investment. Finally, with better reservations procedures, load factors—the percentage of seats filled—steadily improved. The average productivity of a DC-68 was based on an average cruising speed of about 300 mph, an annual utilization of about 2500 hours, and a load factor of perhaps 52%. The Boeing 707's was based on 550 mph, 4000 hours utilization, and 60%.

By 1970, when Pan American introduced the Boeing 747, it had reached, in company with other leading airlines, the limits of reasonable levels of speed, utilization, and load factor. The only way to increase capacity, apart from adding frequencies—another method of coping with increased demand, but which was practically impossible, because of airport and airway congestion—was to increase the aircraft size.

This time, Trippe went for broke. The new Pan American airliner generation was more than twice as big as the Boeing 707's which were currently the flagships, and almost twice as big as the biggest airliner then in service, the "stretched" Douglas DC-8-63. Predictably, the new airliner was immediately dubbed the Jumbo Jet, a name deplored by many, but destined to stick to the type, whether the purists liked it or not.

A Pan American Boeing 747 takes off from John F. Kennedy Airport, New York.

圖5-5：一九六八年泛美航空（Pan American World Airways）公布引進首架波音七四七的資料。
（照片提供：Airman的飛機照片館「航空大辭典」，來源連結：http://airman.jp/）

田川欣哉還在當我的員工時，曾問我心目中二十世紀最棒的設計是什麼。我當時脫口而出的答案是「波音七四七」。去年，有「經典巨無霸」之稱，也就是原始系列最後的波音七四七退休，引發熱烈討論。不過，當時我回答時，心裡想的卻是早期的波音巨無霸客機。

我在製作《造飛機》（暫譯，原名『航空機を作る』，太平社）這本書時，花

了半年時間採訪波音七七七（Boeing 777）的開發過程。波音七七七是在「Working Together」的聲浪下，全球的航空公司和零件廠商在完全合議制之下打造的飛機。

波音公司從需求調查出發，從營運第一線擷取出各項期望與問題，同時藉由生產製造的現場尋求改善方案，更貼近市場，打造出一款高品質、低營運成本的飛機。

這種做法似乎在哪裡聽過？這也難怪。負責開發的幾位高層坦言，這一套開發流程就是在一九八○年代「日本第一」時期，包括豐田汽車（TOYOTA Motor）在內的日本廠商學來的。結果波音七七七成為近年來最成功的機種，機體故障狀況少之又少。

不過，我卻覺得少了點什麼。簡單說，就是波音七七七在設計上的美感不大夠。

另一方面，波音七四七這款機種的結構和外觀，能夠感覺到很清楚的設計理念，而不是隨便便蒙混。無論是被視為巨無霸特色的駕駛座艙周圍具有的厚重份量感，以及突然往上翹的尾翼構成的緊實線條，加上支撐中央的主翼基部感覺可靠的渾圓設計，以及延伸出巨大主翼的俐落造型。這幾項要件宛如雕刻家之手，呈現完美均衡。

雖說是為了考量轉為貨機之用而設計的兩層樓駕駛座艙，卻由完美的曲面構成，實在看不出背後有這樣情非得已的原因。

我特別喜歡從側面稍微後方的位置看著波音七四七起飛。看著巨大的頭部緩緩抬起，迎向天空，接著四具引擎像是緊和著朝上。後方幾扇襟翼大大開展，擁抱著

停滯在地面上的空氣；尾翼則剛好相反，筆直上挺，似乎不想摩擦到地面。在蓄勢待發準備起飛的緊張氣氛中，滑行一段距離，然後才緩緩離開地面。隨著飛機升空，慢慢收起輪子，閉合襟翼，整架機體趨於流線。

波音七四七，包括支撐引擎的派龍（pylon，引擎與機翼間的懸吊結構）的靈活線條，以及各個細部，都具備波音七七七所沒有的細緻。在採訪七七七開發故事的過程中，我問了工程師群很沒禮貌的問題。「為什麼七七七的造型不像七四七那麼有美感呢？」但幾位技術人員異口同聲主張，七七七和七四七同樣都是依照合理的設計，但我堅持對照了七四七的外型繼續追問，從好幾個人口中得到的答案都是「那可是偉大的沙特決定的耶。」

在七四七開發的過程中，流傳很多首席設計師喬‧沙特（Joe Sutter）充滿人性的小故事，但機體散發出那股令人崇敬的生命力，卻是由偉大的沙特帶領多位資深設計師整個團隊呈現共同的美感。

我認為飛機就和其他工業產品一樣，甚至是更能強烈展現出設計師的思想與美感。因為飛機經常被當成「功能美」的典型案例，大家普遍認為「只要在功能上精心講究，整體結果就會營造出很美的外型」。然而，看看這個結果，即使是同樣結構的飛機，美醜之間一目瞭然。我透過採訪波音七七七的開發，後來又有機會和飛機廠商共事，讓我深信飛機設計依舊要回歸設計本身。

就文獻看來，並沒有提到波音七四七除了內裝之外還特別另請專業的設計師來設計。然而，或者說正因為這樣，能夠奇蹟似地將功能與美感結合的「巨無霸」，才非得被視為二十世紀設計史上的傑作不可。沙特也該像艾利克·伊席格尼斯爵士（Sir Alec Issigonis）（譯按：工程師、設計師。一九〇六年出生於土耳其。一九五九年設計出 MINI，成為全球兼具性能優越及可愛外型的經典小車。）一樣，被視為同時具備工學設計與意匠設計才華的大師。

以下節錄自喬·沙特說過的話：

「波音七四七有它獨特的威嚴。無論乘客或機組人員都深深愛上這一點，但這正是它對人類的貢獻，而這份貢獻之大，不容忽視。」（節錄自《波音七四七之父》（暫譯，原書名 747: *Creating the World's First Jumbo Jet and Other Adventures from a Life in Aviation*）喬·沙特與傑·史賓瑟〔Jay Spenser〕合著）前言

很多人對於經典巨無霸的退役感到依依不捨。新系列的波音七四七—八，在嶄新理論與製造技術下，會有流線的曲面翼。在燃料效能、安全上也會大幅改善。然而，對於失去「一貫美感」而感到遺憾的，只有我一個人嗎？（二〇一〇年五月五日）

深澤直人的梯形

圖 5-6：KDDI 的行動電話「neon」，由深澤直人設計。

〈討厭梯形的史帝夫‧賈伯斯〉（詳見第一章）這篇文章有很多迴響。為了節省製作成本，大多廠商的技術人員和設計師都有過掙扎的經驗，即使想將產品做得垂直，最後還是不得不接受有一點梯形的結果。

深澤直人在二〇〇六年發表 neon 時，透過各大媒體強調他的概念，「可以垂直立起來」或是「能像積木一樣自由將多個疊起來」等等。

相信從這裡大家就能了解，這也是代表完美 Zero Draft（脫膜角度為零）的意思。

當時有些百思不得其解的朋友問我：「拿手機玩疊疊樂要做什麼？而且也沒人一次有好幾台 neon 吧？」還記得我告訴這位朋友，這樣的宣傳不在訴求實用性，而是告訴大家對外型的講究。很多乍看之下認為是單純長方體的行動電話，其實是沒辦法這樣疊起來的。兩個完美的平面能夠互相接觸，而且無論從哪個方向都能堆疊，由於工業產品通常並不以此為目的，能做到這樣是非常少有的高品質。

精通製造技術的深澤先生，對於 Zero Draft 的要求恐怕在賈伯斯之上。在「±0」（譯按：由深澤直人設計的家電、生活雜貨品牌）上也呈現了完美的垂直平面。

這麼一想，說不定他設計的那款名叫「Trapezoid」[1]（梯形）的手錶，並不是情非得已，而是因為刻意想做出梯形的造型，不是這樣嗎？下次問問他。

（二〇一〇年三月二十九日）

1 Trapezoid：由 Seiko Instruments 製造銷售，掛上 ISSEY MIYAKE 品牌的手錶。

圖 5-7：漸開線

<div style="text-align: right">愛的漸開線齒輪</div>

提到齒輪，很多人會以為是沿著圓周刻一圈鈍鈍的三角齒狀，也就是鋸齒狀的圓周。其實，我們身邊經常使用的齒輪幾乎沒有長成這樣。如果把齒狀做成三角形，會出現一些狀況。

假設兩個齒輪的齒形都是三角形，面對面時斜面與斜面互相貼合，沒什麼問題。不過，當齒輪運轉要離開時，尖尖的前端會摩擦到另一個齒輪的斜面。齒面彼此碰到時也一樣。雖然只是輕輕擦過，但如果像時鐘的齒輪，持續每天要觸碰幾百次，或是類似引擎碰撞到幾千次的齒輪，彼此會一點一點削磨，逐漸形成巨大損傷。

然後，不知不覺會形成間隙，碰撞

得愈激烈，彼此損傷愈重，到最後整組壞掉。每天輕微的碰撞在不斷累積下，最後走向破局。

為了避免這種狀況，齒輪必須設計成用數學計算出的特殊形狀。齒形斜面使用的是稱為「漸開線」[1]的曲線。這種曲線用在齒輪上，齒牙碰到時彼此接觸，然後像是滾動般咬合，完全不會發生滑動。

也就是說，兩道漸開線不經意相遇，不產生摩擦而是彼此相依，不造成任何傷害下逐漸遠離。聽起來好像很理想的情歌。

目前工業產品上使用的齒輪幾乎都是這類漸開線齒輪。這種齒輪類型是在十九世紀中期變得實用，經過超過一百五十年，直到今日仍在我們身邊不斷營造美麗的相遇。

（二〇一〇年十月二十八日）

1　漸開線：用一條線繞著圓，拉起線的一端時，線的前端所呈現的曲線。齒輪的齒牙上就是使用同一種曲線。

不需要圖稿

圖 5-8：拉弓小船

為了委託製作「拉弓小船」，我前往名古屋的工作室。我攤開素描，一邊解說我想要的作品，然後說接下來我會畫出具體的設計圖。但是，第九代尾陽木偶師玉屋庄兵衛（Shobei TAMAYA）卻雲淡風輕說了一句：

「不需要圖稿。我不用設計圖的。」

我覺得傀儡人偶師，簡直是設計工程師的始祖。一個人包辦了構思人偶動態，設計造型與結構，接下來連零件製作和組裝也不假手他人。進入現代因為分工而失去的創作理想型態，就在這裡保存下來。

玉屋大師在製作傀儡人偶時會先從臉部做起。在一塊四四方方的木頭上，用鉛

筆大致畫出頭部的形狀，削切出來，然後就這樣直接完成臉部細節。

「臉部一決定，整體的大小就決定了。因為人偶的身高是頭長的八倍，也就是俗稱的『八頭身』。」

肢體的零件還有其他複雜的結構也是相同的做法，拿著木片在零件上一邊對照一邊決定尺寸，陸續製作周邊的零件。完全不在紙張上畫圖稿的玉屋大師，似乎將木材當成 3D 設計圖，就在拿著材料對照下一邊設計，同時進入製作階段。

過去我總以為劈頭拿起材料就加工，是一種毫無計畫的魯莽行為。一般來說，設計師在工廠開始製作產品之前，必須畫出設計圖稿甚至用 CAD 決定細部，規畫出接下來要做出什麼樣的作品。就連業餘休閒的工藝入門書，也說一定要先畫好設計圖，否則之後會沒辦法好好組裝。

然而，玉屋大師只憑我畫的幾張素描，就完成整組「拉弓小船」。看著成品的精緻程度和完美流暢的動作，讓我心中忍不住產生疑問，或許其實真的不需要所謂的「設計圖稿」。

設計圖稿，其實就像是設計師用來和製作者溝通的工具。如果可以隨心所欲，到最後加工時仍能隨機應變，且同時進行設計與製作時，真的不再需要交換那些化為記號的資訊了。透過這次的經驗，讓我了解到自己的思考還侷限在工業革命之後的近代框架中。

（二〇一〇年八月三十日）

由水而生，回歸於水

圖 5-9：展現紙張原貌的展覽〔proto-〕中的裝置藝術作品素描

剛接下 Takeo Paper Show 2010 [proto-][1] 的統籌工作沒多久，我就在二〇〇九年十一月底參觀位於靜岡縣三島市的特殊紙造紙工廠。其實這是我第一次到造紙廠，無論是造紙用的木漿，將纖維重新組合的抄紙機，或是造紙用水、紙的質感等，一切都讓我感到耳目一新，是一次非常愉快的經驗。

當時剛好在做的就是紫色的絨紙[2]，只見紫色的水一碰到網線滾筒後，不斷變成紫色的薄膜，讓我覺得很新鮮。雖然接下來還要經過很長一段工程才會製成真正的紙張，但從水中一瞬間產生了「像紙的東西」，讓我有點激動。

後來我和山口信博[3]和緒方慎一郎（Shin'ichiro OGATA）[4]經過幾次討論展覽的基本概念，達成共識要在展覽中讓大眾感受到紙的原型和本質，這時，我想到將參觀時的印象化為一件作品展示。於是在二〇一〇年一月畫了【圖5－9】，並加入下列的

1 Takeo Paper Show 2010 [proto-]：以紙張為主題的展覽。由銷售紙品的廠商竹尾主辦。二〇一〇年四月在東京，二〇一〇年五月在大阪，作者也以藝術總監身分參與這次展覽。

2 絨紙：類似絨毛質感的紙張。過去會在製紙過程中混入毛線，但現在則以漂白過的化學木漿為原料。這種紙張通常用來做壁紙或書籍裝幀。

3 山口信博（Nobuhiro YAMAGUCHI）：平面設計師。一九四八年出生。桑澤設計研究所肄業。曾任職於 COSMO PR，之後自立門戶成立山口設計事務所。設計了住宅圖書館《住宅學大系》全一百冊的封面，以及擔任雜誌《ＳＤ》（鹿島出版會）的藝術總監。

構想，提交給竹尾（TAKEO，編按：創業於一八九九年的紙張公司）和其他統籌人員：

會場角落設置一處小出水口，從出水口流出含有木漿的水，像湧泉一樣。接著流到網狀滾輪上，纖維就會鋪在網子上，形成一片薄膜。往下流的水變成一股小細流。至於上方則延續著長長的網狀輸送帶，將先前形成的纖維薄膜往前送。接下來水流停止，正當以為會出現「像紙一樣」的產品時，一瞬間「紙張的原型」會回到水流中，再次化為纖維溶解，水流不斷循環重複這個過程。

這個提議是使用造紙廠常用的連續抄紙機的原理做出的模型，也是一個呈現紙張輪迴轉世的縮小版動態藝術展示。

當這個構想進一步成了稍微具體的設計規畫後，我真是後悔萬分。首先，想在丸之內大樓的會場中設置水循環系統就是件不容易的事。而且，我後來才知道要讓木漿在網子上呈現類似紙張的型態，必須讓木漿的濃度、水量、滾輪的速度等各項條件都達到一個絕佳的平衡。

就在我開始體認到，這樣的設計開發要在三個月內從無到有難度很高，竹尾的社長推了我一把。「讓大家看到紙的一生是很重要的展示，就算不完美也無所謂，這次就當成測試一號機放在展場，以後再慢慢花時間修改就好。」

於是，就在不確定能不能順利運作，幾乎是直接正式亮相的狀態下，「或許能做出像紙張的機器」就在丸之內大樓展出。

（二○一○年四月六日）

4 緒方慎一郎：創意總監。一九六九年出生。一九九八年成立 SIMPLICITY。作品包括和食餐廳「HIGASHI-YAMA Tokyo」、日式甜點品牌「HIGASHIYA」、餐廳「八雲茶寮」。

乘著風，寄託生命

圖 5-10：筆者與學生參加株式會社竹尾二〇一〇年紙展作品

為了株式會社竹尾二〇一〇年紙展（Takeo Paper Show 2010）〔proto-〕，我和SFC的的學生們創作了另一個展示品。

主題是「風與紙」。

紙張，從將溶於水的纖維撈到網子上，鋪成薄片狀的階段開始製作，但光是這樣還不算完成。要將纖維之間的水排出，灌入空氣，也就是加以乾燥，才會變成我們平常熟知的「輕薄」。

多虧這樣的輕薄，紙張才能廣泛滲透到我們的日常生活中。每天大量的紙張為我們輕巧地帶來各項資訊，在不增加重量之下包裝貴重的物品，或是為我們抹去髒汙。能夠支持如此大量的消費，關鍵就在「輕薄」，也可說是紙張的重要命脈，讓紙張能在社會中發揮得這麼出色。

為了表現紙張的輕薄，我們製作了「乘著風，寄託生命」的作品。紙張迎著風，隨處輕飄在空中。看起來像是要飛到其他地方，最後卻又輕飄飄落下回到原點。紙的循環就是「水與紙」「風與紙」這兩件作品的共同主題。

承蒙戴森（Dyson）協助，請大家欣賞由最新科技與紙張完美搭配的作品。

（二〇一〇年四月十二日）

一定要這家公司來做

暌違已久，我又帶了女兒去開會。記得十八年前我第一次帶著她開會時，「第一次看到有人抱著小寶寶來討論事情」，當年還很年輕的建築師妹島和世（Kazuyo SEJIMA）[1] 這樣笑我。這種公私不分的情況，一般來說還真難想像。

圖 5-11：連續抄紙機原型的素描

1 妹島和世：建築師。一九五六年出生。一九七九年畢業於日本女子大學家政學院住居學系。一九八一年畢業於日本大學研究所。同年進入伊東豐雄建築設計事務所。一九八七年成立妹島和世建築設計事務所。一九九五年與西澤立衛共同成立 SANAA。主要作品有 hhstyle. com（東京都澀谷區）、Garden Court 成城 United Cubes（東京都世田谷區）等。

現在，這孩子已經長大了，在會議上看起來也像個ＳＦＣ的學生吧。回到自家工作室之後，女兒對我說：

「我覺得爸爸現在要做的那台機器，非這家公司來做不可。」

「怎麼說？」

「因為爸爸講了好幾次『有沒有辦法這樣做呢？』我是不懂究竟有多勉強，但連我都聽得出來，你面臨的狀況相當緊迫。還說只剩下三天。不過，那家公司所有人好像都以一起完成為前提，努力設想該怎麼辦。覺得他們都很好耶。」

回想十八年前開會時，只是緊抓著我不放的小丫頭，此刻卻讓我體會到我是個多有福氣的人。

前天測試了運轉成功的連續抄紙機原型「由水而生，回歸於水」，這是由和我一起開發非勞動型機器人 morph 3 和法吉拉，值得信賴的日南製作所夥伴操刀。我提出很多強人所難的要求，持續戰鬥邁向沒有終點的完美，直到展覽開幕的那一天。

（二〇一〇年四月九日）

水與木漿的離別與相會

圖 5-12：由水而生，回歸於水。

造紙業是個自古以來就和水有著密切關係的產業。富士山降下的雨、雪，化為豐富的地下水湧出，因此富士市有很多造紙廠。此外，合併之後變成「四國中央市」這個有點莫名其妙名稱的愛媛縣伊予三島，以及川之江兩個市，加上石鎚山山麓，這幾個地區都有很多自然湧泉，除了著名的大王製紙（Daio Paper）之外，還有很多大

型造紙廠聚集。

我雖然出身四國松山，但其實我父親的老家在伊予三島市旁邊，小時候經常去那裡玩。面對瀨戶內海獨特的平靜海域，還曾經在海水浴場見過長得很大的鱉。在經濟高度成長期曾面臨公害的問題，有一段時期那片海變得不大能游泳，但我想這幾年又恢復成美麗的海岸了（地名能不能也恢復呢）。

製紙的過程，日文裡用「すく」這個動詞，同樣的讀音可以寫成兩個不同的漢字。一個是「漉く」，指的是以人力拿著網子，將纖維從水裡撈起來的漉紙作業。用篩網撈起溶在水中的纖維，瀝掉水之後便在網子上留下一層薄膜，成了類似紙張的型態。雖然是很纖細的作業，但又兼具類似瞬間特技的輕巧，十分有趣。

至於另一個漢字則是「抄く」，則是用在工廠製紙的作業。在現代造紙廠中使用的是寬度將近兩公尺的大型網狀滾輪，從內含木漿且大到類似游泳池的水槽中陸續將紙張迅速抄起。從某個角度來看，抄紙是一種瞬間特技。日本每年高達三千萬噸的紙張，基本上都是用相同的原理生產。只是將紙張從水槽中抄起後，接下來還得經過乾燥、壓製、塗工、剪裁等漫長的工程。

十八世紀末，法國人路易・羅勃（Louis Robert）¹發明了使用輸送帶式網狀可連續抄紙的長形機器。羅勃的抄紙機是一只在大小如同浴缸的木桶上，將馬達、出手口、網狀輸送帶用齒輪連結的人力木製設備。這般充滿吸引力的外型，就是這次

1 路易・羅勃：發明抄紙機的法國人。一七九八年發明了抄紙機，在隔年申請專利。羅勃的抄紙機是將銅製的簾網組成輸送帶的形式，運用淋上紙料後瀝掉水分的做法。

展示品「由水而生，回歸於水」的創作靈感來源。而當初心想，既然是十八世紀做得到的事，自己一定有辦法克服，沒想到這個想法會帶來一連串的麻煩。

【圖5—12】的「由水而生，回歸於水」這件作品，其實就是擷取出紙張產生那一瞬間的裝置藝術。含有木漿的水在剎那化為紙張與清澈的水。紙張緩緩輸送一百五十秒之後，再次遇到水，又化為木漿。呈現白濁的水循環到機械下方，又一次撒到網子上。這項裝置不但是呈現造紙廠原理的模型，同時也是紙張循環的展示。

（二〇一〇年四月十六日）

人與人的相遇

圖 6-1：日產汽車 Infiniti Q45 的引擎蓋

攝影家清水行雄的雙眼

我有一本名叫《機能的投射》[1]的作品集。攝影家清水行雄（Yukio SHIMIZU）在二〇〇六年將我的作品照片集結成書。接下來的文字節錄自該書的前言。

在閑靜的住宅區地下室，一間冷冰冰的攝影棚。投注在燈光以及角度調整上的沉默與目光。大概花了一整天，都在擷取作品的剖面。在拍攝過程中，我沒什麼意見，只是一直待在現場。看著從自己的指尖與思考中誕生的創作，在攝影師銳利的目光下，一股又是難為情又激動的情緒湧現，甚至要麻痺我的心。整個拍攝的過程就像身為技術人員

1 《機能的投射》：暫譯，原名『機能の写像』，Leading Edge Design 出版。本書是筆者的作品集。只在網路販售。http://www.lleedd.com/pof/

的我，與攝影家清水行雄展開的一場對話。

我和清水是從我實質上的處女作，也就是當我在某本雜誌上看到自己設計的奧林巴斯（Olympus）照相機「O-Product」的照片之後結緣。回想起來，那是一九八九年的事情。在各大媒體刊載的照片中，我認為他拍的這張照片最能展現該款相機原始的吸引力。我立刻打電話到編輯部，到他位於六本木的攝影棚拜訪他。

從那次之後，十七年來，清水幾乎幫我記錄每一件作品。

藉由眾人參與醞釀出的工業產品技術思想，不是單靠照片一種表達手法就能完全道盡。然而，透過清水的目光確定擷取的剎那，我就能清楚體會到自己的作品透過科技的視覺效果呈現出來。現在，我在創作時已經將可以過清水目光的考驗當成目標，他的照片已經成為我製作過程中的一環。

我經常聽到傳聞，說清水是個非常恐怖的人。我雖然從來沒有這種感覺，但在拍攝過程中，他的確有一股令人不敢親近的威嚴。

【圖 6－1】是我還待在日產汽車時設計的 Infiniti Q45 的引擎蓋。這張照片是在我認識他之前，他幫日產拍攝的宣傳照片。構圖非常簡單的照片，但這樣的照片，看得出對於汽車曲面的完成度要求到可怕的極限。當年還是二十幾歲毛頭小子的我，要是在這個拍攝現場，可能會嚇得一身冷汗吧。

（二〇〇九年六月二十七日）

義肢裝具師臼井二美男

圖 6-2：義足連結 SHIMANO 套件 DURA-ACE 系列 FC-7800 HOLLOWTECH II 曲柄組

濃密的粗眉、大眼睛、厚實的雙唇、豐盈的頭髮，臼井二美男（Fumio USUI）的外型著實令人印象深刻。那股氣質讓人忍不住想到「酋長」二字，非常貼切。

無論在哪裡遇見時都忙得不可開交的臼井，目前是日本殘障奧運代表團官方隨團技師。他是全日本最可靠的義肢裝具師。[1]

二○○八年秋天，我和學生剛開始研究義肢，拜訪位於南千住（Minami-senju）的鐵道弘濟會義肢裝具支援中心（財団法人鉄道弘済会義肢装具サポートセンター，Tetsudou Kousaikai）。在到處參觀義肢裝具的設施時，於訓練室中看到了實際練習的狀況。

剛好有個女孩正在接受訓練，剛開始跳戰「跑」。一名男子和著還跑得不順的女孩子，以稍快的速度在旁邊陪跑，同時觀察她跑步的狀況，一邊調整義足，聲音響徹了訓練室。他就是臼井。

不過十公尺左右的距離，女孩在一次次折返之下，慢慢從快走變成跑步。

「喔喔喔，妳可以跑了，在跑了，妳會跑嘛！」

始終跑在女孩身邊的臼井，一邊說道。看起來真像是指導女兒騎腳踏車的父親。

（二○○九年八月二十二日）

1 義肢裝具師：依照醫師處方，針對義肢及裝接部位測量尺寸、採型、製作，最後調整與身體契合度的專業人士。由厚生勞動大臣頒發執照。

明和電機的土佐信道

圖 6-3：明和電機共同創辦人土佐信道

雖然前面已經介紹過好幾次，但實在不能不再次提到明和電機（Maywa Denki）共同創辦人土佐信道（Novmichi TOSA）。

第一次聽到他發明的新型樂器「WAHHA GO GO」的聲音時，我真的嚇到想逃跑。然後很確定的是，這個人的作品在本質上根本是天馬行空。現在各界爭相邀約演講的田川欣哉的評語是：「這聲音太恐怖了！根本是來自地獄，不該存在世間吧。」連他也忍不住嘆道，猜不透天才的心。

優秀的設計師或規畫者，都是在用心策畫的基礎上累積可觀的成果。有時候，有人到達了宛如聳立高山的高度，但締造出的成果仍像身處在連綿的山腰，讓人感到安心。然而，天才帶來的成就卻看不到範圍。與其說是山，更像突如其來從高處往下沉的積雨雲。教人只能驚嘆臣服，或是害怕得逃開。

我想用一段小插曲來稍微介紹一下土佐信道與眾不同的個性。由於我當時不在現場，是聽工作人員和學生轉述。

前陣子一群學生到明和電機參觀。那天剛好土佐有位從事專業特殊造型的朋友也在，大家聊起來，話題談到如果可以用化妝術做出任何造型，會想變成什麼。每個人提到各種不同的動物、人物，討論得很熱烈。但土佐被問到時卻這樣回答。

「我阿母。我想變成○○○（他母親的名字），去商店街逛一逛。」

天才說出來的話。果然在本質上就顯得天馬行空。

（二○一○年十月十五日）

Team Lab 的猪子壽之

圖 6-4：Team Lab 創辦人
猪子壽之

Team Lab 創辦人猪子壽之（Toshiyuki INOKO），可以歸類為很特殊的奇人吧。

在網路上對他也不乏各種評論，有人說他充滿野性，或稱他天才，也有稱他是變態，或是說他是個狂人。我來節錄一段他在這次 F 計畫中開會時說過的話。由於是憑我個人的記憶，萬一有錯誤，猪子先生，抱歉啦。

「我是想啊，做個很炫的東西啦。不過呢，我們做的東西啊，怎麼說呢，就是不怎麼樣吧？想炫又不怎麼樣，這種最糟糕啦。所以這次就老老實實，乖一點。」

「第一回合輸得太慘了，所以我試著做了類似介面的東西，不過怎麼樣啊？搞不懂耶，這種東西，真的做不慣。」

這種乍聽之下，有一搭沒一搭的話，其實聽出背後很纖細的感覺和明確的自我剖析。不愧是三十出頭就能管理一百五十人的人才，實際和他相處後，能感受到他的聰明機伶，因此有時講起話來像是瞧不起人。

但事實上，在會議中我提出了幾點質疑，他不僅虛心接受，最後還能確實解決這些問題，讓內容完全切合設計主題。這可不是一般人辦得到的。

雖然他本人老講「不怎麼樣」，但過去 Team Lab 的作品每一項的完成度都非常高，而且充滿著創新活力。

包含這次的創作輸出在內，我覺得和他似乎有種共鳴。感覺像是面對一幅縮影。好比畫面中無時無刻出現變化的小小世界，他便以一種彷彿神的觀點在俯瞰凡間的同時，偶爾微調。我猜想，猪子先生該不會就是那種很喜歡在桌上擺一套小小祕密基地的孩子吧？不過，聽到這個說法，他大概會回答：

「哎唷，你很煩耶。怎麼好像都被你看透了啊？」

和天才合作，真是開心。

（二〇〇九年十月十日）

圖 6-5：筆者和古田貴之共同設計的機器人 morph 3

機器人博士古田貴之

將近一百九十公分的身高，加上瘦到實在不像人，一雙骨碌碌的眼睛。說起話來情緒激動，和機關槍一樣，這就是我第一次遇到機器人博士古田貴之（Takayuki FURUTA）的印象。

地點是在表參道（Omotesando）一棟在高級住宅大樓裡占地兩層樓的神祕研究所。二〇〇一年秋天，這間研究所的「老大」北野宏明（Hiroaki KITANO），突然打電話找我去，說要讓我看看他和組員合作剛完成的morph2。那是身高四十公分，全球第一具能夠後空翻的擬人型機器人第二代。不過，在回程的路上，我們討論的話題不是機器人，而是設計師古田貴之。

「那個人比機器人還厲害耶。」「對啊，

他可不是普通人。」

古田是數一數二的奇人天才，他只要一開始設計機器人，整個人就會像被機器吸收一樣，愈來愈瘦。據說他在設計 morph 第一代時，體重從七十五公斤掉到四十七公斤。還有，最近因為體脂肪已經不到三％，連一般家庭用的體脂計都量不到。不只飲食，也幾乎不眠不休，平均睡眠時間好像一星期才兩小時。這樣的生活他竟然可以維持兩個月左右沒事，能活下去就靠驚人的專注力吧。

他平常個性溫和，但一聊起機器人，就會變得非常激動，興致高昂。曾經在一些展示給兒童看的會場上，那些帶孩子來參加的媽媽們異口同聲，「什麼？那個人是機器人設計師？還以為他是專業的展場主持人。」

認識他不久之後，我們就聯手設計 morph 3（【圖 6—5】）的，之後還一起開發 Hallucigenia01 和 Halluc II。和廢寢忘食的古田共事真的非常辛苦，但看到他能在腦中自由操控機器人複雜的結構空間配置，這般才華又讓我大為感佩。古田的腦袋裡似乎根本有一台三度空間的 CAD，每次和他討論，他總能當場將設計陸續具體化，真是大快人心。

古田其實是戰國時代的武將兼茶道名人古田織部（Oribe FURUTA）的後代。他在個性上的確也有些促狹的地方，然後我真心希望這個朋友能活得老一點。

（二〇〇九年十一月十八日）

MIT Media Lab 的石井裕

將人與電腦之間的關係，從螢幕裡拉到現實世界的這項創新科技觀念，稱為可感知位元（Tangible Bits），建構這個理論的，就是對全球介面設計帶來莫大影響的 MIT Media Lab 副所長石井裕（Hiroshi ISHII）。[1]

圖 6-6：石井裕（攝影／北山宏一）

他是出了名的講話飛快，但面對面交談之後，會發現他能在一個宏觀的主旨中納入各式各樣不同觀點，旁徵博引包括先進技術、政治、甚至古典文學，論述的過程用令人「目眩神迷」來形容再貼切不過。此外，平常他都習慣以英文來思考最先進的科技觀念和哲學理論，因此講到激動時，他大概有九成都用英文。

在他用「By the way」代替「對了」之後，接下來就進入「Lou 語」（譯按：日本藝人「Lou 大柴」〔ルー大柴，Lou Oshiba〕，由於精通英語，言談中常在日語中夾雜英語。這種特殊的語法和腔調就稱為「Lou 語」）狀態。聽起來只保持了表面上日語的結構，但真正用日語發音的大概只有幾個語助詞。而且和「Lou 語」不同的是，愈講愈是用上難懂的英文單字。有時與他一席話後，忍不住說出自己的感想，「學了不少英文。」

他還會馬上罵我，「只有英文嗎？」

1 石井裕：MIT Media Lab 的副所長。一九五六年出生於東京。一九七八年畢業於北海道大學工學院，一九八〇年取得該研究所碩士學位，專攻資訊工程，並進入日本電信電話公社（現在的ＮＴＴ）。目前從事人性化介面與遠端遙控操作的技術研究。

不只談話的口吻，我經常覺得石井無論做什麼事，節奏都好快，在他那個世界裡的時間和我們的好像不一樣。之前在 NHK《專業人士的工作風格》（暫譯：原名『プロフェッショナル仕事の流儀』）節目中也介紹過，他隨時都用跑的。看了那個節目的幾天之後，我們剛好碰面，當時他真的跑過來，看得我好樂。

為了歡迎石井到日本，我在上禮拜安排了一場餐敘。席間還邀請到概念創意人坂井直樹（Naoki SAKAI）、機械人博士古田貴之，以及我在慶應義塾大學的同事脇田玲（Akira WAKITA）[2]。果不其然，主賓石井加上情緒高昂的古田，還有不斷提供豐富話題的坂井，這三人齊聚一堂，晚餐從七點開始，一回神已經是深夜十二點。經歷了高潮迭起的五個小時。

最後石井對小他十歲的古田說了一番話，令我印象深刻。

「像你這個地位的人，不應該如同沉醉於理想的宗教人士一樣，好像把一個禮拜不睡覺當成自我犧牲的象徵，而且覺得這樣很好。你如果繼續這樣，整個人像嗑藥勉強衝刺，就為了填補宗教家古田貴之和實踐家古田貴之兩者的落差，總有一天整個人會垮掉。你有這麼好的成就，一旦垮掉，會牽連到很多人，因為有很多年輕人都追隨你的腳步。我希望你培養這些人，希望你做一些事情，可以影響百年之後的世界，所以，請你一定要多保重身體。」

這番話連古田聽了都一臉嚴肅，「我會記得。」自己隨時都用跑的石井，提醒其他人不要勉強往前衝，這份體貼連我都很感動。

（二〇一〇年一月二十三日）

2 脇田玲：慶應義塾大學 SFC 副教授。一九七四年出生。一九九七年畢業於慶應義塾大學環境資訊學院。二〇〇二年結束同一所大學政策媒體研究所博士課程。主要作品有「INFOTUBE」「琉球 ALIVE」等。

設計「好喝牛奶」的佐藤卓

圖 6-7：明治乳業的「好喝牛奶」。照片中包裝使用的是變更之前的日文漢字公司名稱。

「『好喝牛奶』（おいしい牛乳）的包裝是一項完美的設計。在清新感與大眾化之間取得很好的平衡，擺在賣場也很搶眼，我真心認為像這麼完美的設計並不多。不過對我來說，這同時也是最糟糕的設計，因為我沒辦法從此再獲得任何能改善的靈感了。」

我在一個公開的場合中，直接對佐藤卓（Taku SATOH）[1] 說出了對「好喝牛奶」包裝設計的評論。雖然這番話充滿了尊敬，但我有點後悔用了「最糟糕」這幾個字，似乎有點過份。但卓哥大笑著回答我。

1 佐藤卓：一九五五年出生。一九七九年畢業於東京藝術大學設計學系，一九八一年畢業於同一所大學研究所。曾任職於電通，於一九八四年成立佐藤卓設計事務所。主要業務為產品設計，作品有 Nikka Pure Malt、Lotte XYLITOL 口香糖和明治好喝牛奶等。

「沒事沒事，這可是最好的讚美呀！我聽了很高興哦。」

這當然是讚美。這款包裝陳列在店內貨架上的節奏、簡單明瞭的色調、命名的新鮮感搭配大方的商標，在兼具清新與亮麗感的同時，又大眾化地恰到好處。不僅如此，包裝上羅列出認識商品所需的一切資訊，卻不令人感到繁雜。每一個小細節都恰如其分，打動著我的心。

然而，另一方面也感覺到有些過於專業。這般精湛的技巧，就像鈴木一朗（Ichiro SUZUKI）算準時間揮棒的安打，連棒球的落點都正如預測，百分之百完美，增一分太多，減一分太少。絕對不會出現一不小心變成場外全壘打的揮棒，更別說是令人提心吊膽、擔心、會不會豪邁地揮棒落空。

這畢竟是商品設計，如果用藝術家的角度來看，會覺得很難再從這上面獲得靈感，找到新的創意。就是這個原因，才讓我用了「最糟糕」的字眼。我自己覺得有點超過，但卓哥似乎了解我真正的意思，讓我鬆了口氣。

至今我到便利商店買牛奶時，仍會直覺就挑這款。不過，前一陣子公司名稱的商標從漢字「明治」改成英文「MEIJI」了，感覺稍微破壞之前的完美，真是可惜。

（二〇一〇年十一月三十日）

表現研究家佐藤雅彥

キーワードは「親性」

～本展覧会の特徴～

特徴1 注文の多い展覧会である
特徴2 見終わった数日後、たくさんの疑問が醸成されている
特徴3 人間の未来の可能性と危険性の両面を示している

圖6-8：佐藤雅彥擔任總監的展覽「不得不承認這也是自我」的海報

佐藤雅彥（Masahiko SATO）[1]研究室在慶應義塾大學SFC已經成為傳奇。這個研究室非常受歡迎，想申請進入的學生超過一百人，據說每學期都得在大教室進行甄選。測驗的科目包括數學在內，總之，有人說要進佐藤研究室簡直比進入SFC要難上很多。

佐藤和他的學生創作出的各項佳作，在這裡不需要多做介紹。出版了《動態演算》（譯按：一九九五年佐藤雅彥訂出動態演算的課題，後來並將十六名學生在課堂上提交的十六本活頁作品商品化出版）、策劃NHK益智節目「畢達哥拉斯的知識開關」（暫譯：原名ピタゴラスイッチ）、為《每日新聞》策畫以行動電話進行問卷調查的「日本的開關」、3D圖書《任意的P點》、電視節目「畢達哥拉斯的知識開關」中的動畫小單元「FRAMY」、展覽「Difference」等。聽說還有為期一天一夜製作「畢達哥拉斯的知識開關」的集訓。此外，佐藤也創作很多精彩的電視廣告，其中節奏和韻拉斯的知識開關」的集訓。此外，佐藤也創作很多精彩的電視廣告，其中節奏和韻

1 佐藤雅彥：表現研究家。一九五四年出生於靜岡縣。畢業於東京大學教育學院後，進入電通（DENTSU）任職，一九九九年受聘成為慶應義塾大學環境資訊學院教授。二〇〇六年起擔任東京藝術大學映像研究所教授。代表作品有PlayStation遊戲軟體「I‧Q」、ＮＨＫ教育電視台節目「畢達哥拉斯的知識開關」等。

律都令人印象深刻，不過，在研究室裡，他會以數學上抽象的概念自我磨練，讓日常感覺變得更敏銳，創作出打動人心的動畫和繪本。

平常上課也總是盛況，容納三百人的大教室每次都擠滿學生。過去還聽說過，佐藤有一陣子右手受傷，於是用左手寫黑板，當他寫到黑板一頭卻還沒寫完，沒想到他竟然直接往旁邊牆壁上寫去。

佐藤雅彥這個人是出了名的怕生。我見過他好幾次，但每次都像第一次見面一樣，而且他對一般的話題幾乎沒什麼興趣，經常默不作聲，在對話時很容易出現空白。不過，這時如果提到他最關心的話題，他就會像突然打開開關似飛快地談論起來。在這一瞬間剛好在旁邊的話，可說非常幸運，能一窺他充滿才華的想法。

前幾天碰面時，他聊到對正在策畫的展覽有種種創意，滔滔不絕。講到自己的界限、屬性、自己被歸類的意義、鏡子裡的自己、自己的某部分被他人利用的可怕等，這一連串跳躍式的思緒，聽得令人喘不過氣來。

當時聊到的話題就是「不得不承認這也是自我」這場展覽（【圖6-8】）。

從十六日起在 21_21 DESIGN SIGHT 展出。入場的觀眾得先填妥個人資料，接著穿梭於各式各樣體驗型的展示品之間。根據之前也在「骨展」幫我很多忙的田中美雪的說法，差不多就是「健康檢查」，或是「要求很多的小吃店」。入場者依照貼在地板上的箭頭，依序到各種設備前面，了解和自己有關的資訊，想像那幅景象，的確很像健康檢查。

（二〇一〇年七月十七日）

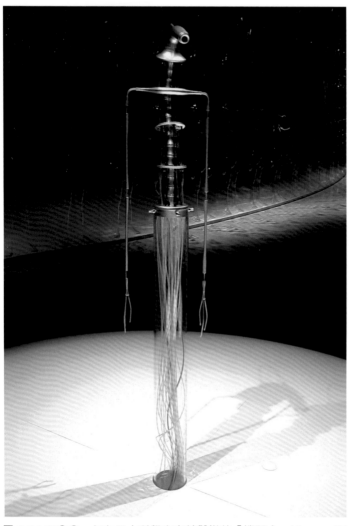

圖 6-9：二〇〇一年在日本科學未來館舉辦的「機器人‧Meme」展
　　　　的會場

我和吉岡德仁（Tokujin YOSHIOKA）是在二○○一年認識，他委託我在日本科學未來館的開幕活動「機器人‧Meme」（譯按：模因〔Meme〕，透過模仿來傳遞的文化基因）展上擔任會場統籌。

起源是在前一年的 ISSEY MIYAKE Making Things 展。不到三十五歲的他，在這場展覽上展現了堅定揮別過去對「時尚」的陳腐定義，讓我大感震撼。

「機器人‧Meme」展，是我和藤幡正樹（Masaki FUJIHATA）[1] 和松井龍哉（Tatsuya MATSUI）[2] 三個人的聯展，目的是呈現機器人與人類之間的新交流。我說服其他兩個人後，直接打電話到吉岡的事務所，委託他設計展場。兩個月後，他來電提出的構想，是使用模特兒假人當模型，製作出七百片人型浮雕的 PC 板，用這些 PC 版在會場中搭起大型迷宮。

吉岡是個很靦腆的人，話說得不多。就連提案時也由一名女性工作人員來說明，他則靜靜站在旁邊。不過，當吉田看著模型和測試作品時，從他的眼神可以感受得到，他是發自內心熱愛自己的構想。他的提案在控制成本下巧妙運用寬敞的空間，非常精彩地讓我們的想法更完美呈現。

表面看來文靜的吉岡，在之後進入具體的細部討論後，果然讓我們見識到他不是個簡單的人物。

有一次我和他因為我的一件作品「賽克洛斯」（【圖6－9】）該怎麼打光有不同的意見。當時他最後說了「好吧」，表示退讓。但隔幾天我看到施工圖，發現

1 藤幡正樹：媒體藝術工作者，東京藝術大學研究所映像研究科主任。一九五六年出生於東京。一九七九年畢業於東京藝術大學美術學院設計學系。一九八一年畢業於同一所大學研究所。主要作品有「Global Interior Project 2」、「Beyond Pages」、「Field-Works」。
2 松井龍哉：機器人設計師。Flower Robotics 負責人。一九六九年出生。一九九一年自日本大學藝術學院畢業後，進入丹下健三‧都市‧建築‧設計研究所任職，之後赴法國。二○○一年成立 Flower Robotics。開發了擬人型機器人「Posy」、「Palette」等。

並沒有依照我當初的要求。我心想，大概只是個失誤。

很明確地回絕我當初的要求。我心想，大概只是個失誤。是我認為沒有那盞燈的必要。」於是我費盡唇舌向他解釋必要性，在我覺得他也理解後才掛了電話。只是兩個星期後，當我看到定案的施工圖時，還是沒有那盞燈。

我實在有點火大，直接跑去找他，只見他一臉笑咪咪，絲毫不見愧疚的樣子，不斷重申「我還是覺得不需要那盞燈」。我發現原來他有這麼頑固的一面，當下我提個建議。

「這樣吧，到時候到現場再決定。但是麻煩你先留下可以裝燈具的洞。」

「機器人‧Meme」展的展期從二〇〇一年十二月到二〇〇二年二月。開展第一天，我看到吉岡先生站在賽克洛斯的前方，一動也不動，於是上前去打聲招呼。

吉岡只笑著回我一句：

「整個展場我最喜歡這裡。」

那盞燈依照我的要求裝上去了。「看吧？我不是早就說了？」這句話已經到了嘴邊，但看到他滿心幸福的側臉，我又吞回去。

後來吉岡的出色表現有目共睹。才華洋溢的他，對各種高科技素材的深入了解，讓他獲得素材男孩（Material Boy）的稱號，他也不斷吸引著世人的目光。每次我遇到幫吉岡的展覽施工的人，他們都異口同聲表示「唉，真的很辛苦！」然後我就會想起，吉岡臉上那抹平靜卻絕不輕易妥協的笑容。

（二〇一〇年九月二十六日）

224

了解骨架

圖 7-1：人工髖關節

【圖7–1】類似刀子的物品稱為「Stem」（意思是植物的「莖」，或是葡萄酒杯的「腳」）的零件。各位知道這是做什麼用的嗎？

最近，我的辦公桌周圍放滿了各種很奇妙的物品，這些都是為了布置「骨」展中我們稱為「標本室」的展示空間蒐集來的。在「標本室」我們想蒐集「打造人體的骨架」，這個零件也是其中之一。

其實這是人工髖關節的零件，用來治療因為老化或類風溼性關節炎導致髖關節的退化。將下半部類似刀狀的部分埋在大腿骨，上方收細的圓筒狀前端就接到腰部的人工球窩關節。

這款鈦合金材質的零件，順著人類大腿骨的弧度，朝前端慢慢收細，上下側施以鏡面拋光，中間則採用霧面處理，上方寬度較大的部分將鈦金粉末以高溫噴砂的方式，讓表面觸感變得比較粗糙。每個部分有不同的質感，不但美觀，觸感也相當好，當然，這些一道道費工夫的表面處理不只是為了賞心悅目及手感，而是要讓零件埋入骨中，能長期與人體原本的骨骼合為一體所下的工夫。

為了配合所有人的大腿骨，Stem這款零件有各種尺寸和形狀，但一字排開時，看來就像是美術工藝品的展示。

（二〇〇九年四月十八日）

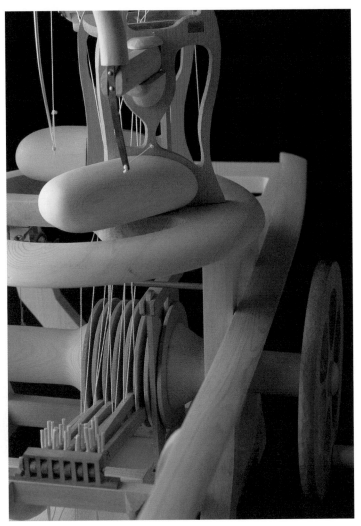

圖 7-2：牽動拉弓小船的槳桿

操偶師第九代玉屋庄兵衛親自傳授我如何操作「拉弓小船」。

只要把箭架好，轉動操作輪就可以。看似簡單，其實還滿困難的，而且大師還說：「萬一弄錯的話會壞掉哦。」害我緊張得不得了。

首先，把尖端使用象牙和純銅製成的柳枝小箭謹慎地架到箭台上。架好之後再用手轉動操作輪，但這比想像中還困難。

轉動操作輪之後，軸上的好幾層木質凸輪會根據各自設定的時機，陸續帶動很多根「槓桿」。每一根槓桿都有一條線帶動人偶的各個關節，產生一連串需要的動作。

使用操作輪的力道輕重並不固定。有時候要輕，有時候要重，在每一刻人偶的動作變化下，可以感覺出每個零件的動態。

配合大量零件的動態下，必須調整轉動的方式、時機和速度。在大師細心指導下，終於也能順利射出箭了。從這次的經驗讓我深深體會到，傀儡人偶和一般的機械人偶不同，操偶者必須和人偶合而為一才行。

順道一提，「骨」展期間每周六、日會有兩次實際示範「拉弓小船」的操作。

（二〇〇九年五月二十七日）

找出符合感覺的詞彙吧

圖 7-3：看起來像是柔軟變形的機器人「法吉拉」
（flagella）

找出正中感覺的詞彙吧。這麼一來，就能將掌握到的感覺化為具體。

上星期，一群研究所學生拿著接下來的研究計畫找我討論時，我和其中一個學生講了一番話，歸納起來就是前面這句吧。

我們設計師在無法完整表達自己的靈感或那種心動的感覺時，會先試圖使用各種詞彙。

「就好像○○」「或者該說ＸＸ」「不過又不是⋯⋯」。

這幾個句子排在一起，一連串看下來好像模模糊糊有個稱做「概念」的東西，但光是這樣其實沒什麼太大作用。到最後只是被這些話拖累，愈來愈搞不清楚當初自己腦中浮現的靈感是什麼。

對設計師而言，語言很重要。為了表達自己掌握到的很珍貴的感覺，要非常小心地摒除障礙、陳腐、混沌、誇張等因素，找到極少卻很精準的用詞。

這時候，語言就成了整個企畫的架構。

「骨」展中以我研究室作品名義展出的「法吉拉」。很奇妙的名字，其實這是從英文「flagella」而來，意思是「鞭毛」，生物界中唯一具備迴轉機制的運動器官。細菌的尾巴看起來彎彎曲曲在扭動，其實是以螺旋狀轉動。

由於這具機器人的創意來自於「看起來柔軟變形」，當初想到這個名字時覺得再貼切不過。

（二○○九年六月七日）

圖 7-4：鴕鳥的骨骼，有一種難以親近的美感。

「骨」展順利舉辦，雖然還有很多事情得忙，但感覺逐漸恢復穩定的日常了。

春季新綠盎然的季節，慶應義塾大學的湘南藤澤校區（ＳＦＣ）非常美，從我的研究室看出去也是一片青翠。

剛才有學生來研究室，拿了文件找我蓋章。看到印章盒的盒蓋反轉過來就是小印泥的巧妙設計，學生問我：

學生：「老師為什麼不做這種方便的東西啊？」

我：「方便，和美感會互相矛盾，很難做的。」

我覺得「方便」和「功能美」又不太一樣。【圖7─4】是為了「骨」展和東京大學綜合研究博物館借來的鴕鳥骨骼。這股難以親近的美感，或許具備完美的功能，但完全是以鴕鳥為主，不是來讓人使用的。

但這也是設計師值得挑戰的一關。

（二〇〇九年六月十一日）

清水行雄和玉屋庄兵衛

圖 7-5：浮現在漆黑空間中的拉弓小船

上個月，攝影師清水行雄拍攝了「拉弓小船」。將近二十年來，我不知道委託他拍攝過多少次，幾乎成為我確認自己作品完成的一項儀式。

這次和以往不同的是，拍攝過程必須有玉屋庄兵衛大師在場才行。要在「骨」展的休館日配合兩位都有空的時間，難度實在很高，好不容易安排到的日子是在展期只剩下兩週的一個星期二。

拍攝作業選定在清水自家地下室的攝影棚。四周混凝土牆裸露的房間，在正中央用布和板子打造出一處漆黑的空間，第九代大師將拉弓小船放到中間，擺好姿勢。

為了讓深邃的陰影襯托出拍攝對象的質感，清水先生很仔細地調整光線，花了將近兩個小時，才按下第一次快門。

不知道清水是不是比以往更賣力，感覺他已經很久沒在前製作業上花這麼多時間了。過程中他對著年輕助理大罵好幾次，整個攝影作業就在緊張嚴肅的氣氛中進行。

前幾天提到人偶骨折的手指頭，也在拍攝的空檔找時間修復。

這是一場由兩位我所尊敬、自我要求極高的大師攜手，堪稱夢幻組合同臺演出。

在寂靜的空間、不斷亮起的閃光燈之中，度過了非常幸福的一天。

（二〇〇九年九月五日）

圖 7-6：六隻腳行走的機器人「法斯瑪」（Phasma）

「法斯瑪（Phasma）」的原型是由史丹福大學開發的一系列爬行型（Sprawl）機器人，幾年前畑中元秀（Motohide HATANAKA）[1] 也參與其中，後來成立 takram design engineering 的畑中，參考了美國同事的改良和發展的技術後，在日本更進一步改善製作。這些一連串複雜的開發過程，展現出法斯瑪並不是個人的藝術作品，而是由整個團隊推動的科學研究成果。

在藝術的領域，不常見到改良其他人的作品之後發表（刻意模仿以諷刺或致敬的作品不算在內）。

通常原創作家不喜歡其他人更動自

1　畑中元秀：一九七七年出生。一九九九年畢業於東京大學工學院，二〇〇五年獲得史福大學博士學位，二〇〇六年與田川欣哉成立 takram design engineering。

己的作品，後世的創作家也習慣盡量留意，不重複過去的作品。

然而，在工學領域中，繼承先進、前輩的成績，一點一點慢慢改進、完成，卻是理所當然的事。當然，原創性還是很重要，但是絕大多數是在已知的見解上，如果能加入原創的要素，就會被視為是新發現。認真說起來，幾乎沒有一名工程師會有天外飛來一筆、獨樹一格的研究成果吧。因此，就連歷史上的重大發明，多半會在全球幾乎同一段時間內陸續出現。

例如，在達文西（Leonardo da Vinci）的創意素描中，有很多都是在更早期，也就是文藝復興之前的工程師就提出過的點子，據說也有人曾提出來質疑他的「原創性」。不過，我倒認為正因為這樣，才證明達文西是個典型的技術者。

多虧天公作美，星期六畑中舉辦的法斯瑪動態展示會盛況空前。此外，演講中清楚展現出設計工程師介於技術與藝術交集的定位，也非常有意思。

（二〇〇九年六月二十三日）

促成「骨」展的賽克洛斯

圖 7-7：機器人「賽克洛斯」（Cyclops）

賽克洛斯是我個人非常有感情的作品，同時也是我第一件機器人作品。這具機器人是在二〇〇一年底為了日本科學未來館的開幕活動「機器人・Meme」展所製作。

「機器人・Meme」展可說是我和藤幡正樹以及松井龍哉的聯展，至於會場統籌則由我去委託吉岡德仁。吉岡當年才三十出頭，印象中應該是在他發表名作Honey Pop 之前的事吧。後來那次的空間規畫似乎也成了吉岡的代表作之一，真慶幸當初委託了他。

238

賽克洛斯還有個副標題，叫做「睥睨的巨人」。睥睨，就是「帶著威嚇氣勢斜眼瞪人」的意思。

高達二點五公尺，在和人類脊椎類似構造的背骨周圍，一樣有以氣壓驅動的人工肌肉，加上設置在頭部的攝影機會捕捉到場來賓的動態，並用眼神跟隨。身體在輕柔的動作下扭動，雖然除了轉動視線之外什麼都不做，但人們可以從機器人的瞳孔深處看到知性的幻象。由於機器人會對動作有反應，在會場上經常看到觀眾蹦蹦跳跳、扭動身子，試圖引起賽克洛斯的注意，令人印象深刻。

當初在設計和製作賽克洛斯時，現在已經自立門戶成立 takram 的田川欣哉和 FLX STYLE 的本間淳都參與其中。田川近來可是大大出名，本間也是個毫不遜色（非常獨特）的天才型工程師。

二〇〇五年十二月，因為在我的個展上再次展示這具有背骨的機器人，成了舉辦「骨」展的契機。三宅一生到場參觀時，說了「希望在新落成的博物館展示」。這是在 21_21 DESIGN SIGHT 的構想正式發表的半年前，連建築物本身都是在這一年多後才落成。等到「骨」展舉辦時，這已經算是舊作品，就沒有實際展出，不過，也算是檯面下的領袖吧。

其實在「骨」展展場販售的作品集《機能的投射》特別版，封面照片就是【圖7—7】的「三台賽克洛斯」（只有封面不同）。

（二〇〇九年六月三十日）

圖 7-8：高速旋轉的「斜面滾筒」洗衣機馬達，是由兩個小零件支撐。

說到家家戶戶都有的家電用品，大家會想到什麼呢？

提示一：上方零件要套在下方零件的中央。

提示二：上方零件的直徑約為三十公分，使用鋁質製成。下方零件則是纖維強化塑膠。

提示三：支撐劇烈旋轉的零件。

答案是家庭用斜面滾筒式洗衣機馬達的零件。

由於要支撐的馬達必須迅速轉動幾十公升的水，外加好幾公斤的布料，因此結構必須非常牢固。結果零件本身包括上下兩件一組，也不過十公斤左右吧。

美麗的放射狀葉片，其實還是講究功能設計的必然結果。

（二〇〇九年六月十二日）

圖 7-9：吹風機的Ｘ光照片（攝影／ Nick Veasey）

人工造型物的骨架

這陣子我花很多時間在準備五月要舉辦的「骨」展。今天也是從一大早就一直在討論展覽的安排。為什麼現在要來討論「骨架」呢？

每當我要設計一個新案子時，都會從產品的架構開始思考。或許很多人以為，

242

設計師的工作是從素描展開，不過，其實這是稍微之後的步驟。實際上，首先研究之前的案子，花時間慢慢觀察其他人使用的狀況。同時拆解既有的產品來研究，再走訪製造的第一線，尋找該產品理想的架構。

產品好不好看，表面的顏色、形狀固然有很大影響，但更重要的是，比例。人如果想變得和模特兒一樣美，或許非得整容才可以。如果換成工業產品，因為不會長贅肉，所謂產品的比例幾乎就由架構來決定。

因此，我認為設計的根本就是思考產品的架構（結構和零件配置），但實際上我遇到不少技術人員帶來製作完成的架構，委託我接下來裝上帥氣的外殼。這種狀況下，當我提出一個全新的架構時，對方多半會啞口無言。其中有些人更挑明了說，不過是個設計師，居然意見這麼多。

基於過去這些經驗，我以自己對於設計和架構的關係，找了很多創作者從骨架開始設計，一起舉辦這個展覽。【圖7－9】這張奇妙的照片，也是這次參展攝影師尼克・維西（Nick Veasey）（譯按：英國攝影藝術家，從事X光攝影創作，題材為各種的生活事物，呈現物品內在的形象）的作品。尼克是個獨特的攝影師，用X光攝影的方式呈現各式各樣的人工造型物。

以下文字節錄自「骨」展的官方文宣。

21_21 DESIGN SIGHT 第五回主題展

山中俊治策畫「骨」展：建構的骨架、未來的骨架！

從我們身邊挑選出和日常生活關係密切的題材，從設計的觀點以各種不同方式來呈現的 21_21 DESIGN SIGHT，是由三宅一生、佐藤卓、深澤直人擔任總監，川上典李子（Noriko KAWAKAMI）擔任行政總監，全年舉辦各類主題展。繼「巧克力」「水」「人」和「自然」之後，第五回的主題是「骨」。

就像支持的生物體的骨骼，代表著生物幾十億年來演化的意義，工業產品的骨架也扮演了重要的角色。從骨架可以看出素材的進化，也將人們「思考的結構」具體實現。工業產品的骨架，從各種角度來看都是設計的基礎，從這裡才能產生「美」。

這場展覽的總監是產品設計師山中俊治，兼具設計與工程雙方的觀點，多年來在業界有傑出表現。在研究過生物的骨骼，以及各式各樣工業商品的骨架，邀請不同國家、年代、領域等共十二組創作人，發表從「骨」出發創意的各項作品。

在設計超越表象，必須深入思考其代表意義的現代，我們將從「骨」這個角度重新觀察自己的周圍，透過從骨架本身的考據，以及呈現的作品群，進一步思考未來創作的潛力。

（二〇〇九年四月三日）

244

探尋人體的奧祕

圖 8-1：穿戴運動用義足的跑者素描

我在慶應大學的研究室，正在研究運動員使用的義足設計。今天我們前往位於北區的身心障礙者運動中心，參觀裝上義足的跑者練習。我向幾位跑者介紹在二〇〇九年四月新加入這個研究室的學生們。

練習時一開始先使用步行用的義足行走，然後進入簡單的慢跑。慢慢適應的人，會在途中更換跑步用的義足，進入正式的跑步練習。換上有「刀鋒跑者（Blade Runner）」之稱的碳纖維輕盈義足後，選手們的動作一下子多了躍動感。一瞬間感覺他們的跑步都變成了跳躍。

很想繼續欣賞，但接到一通電話，要我趕快到 21_21 DESIGN SIGHT。到了之後，看到正在組裝埃內斯托‧奈托（Ernesto Neto）（譯按：巴西藝術家，被視為巴西當代藝術界的領軍人物）的作品。

（二〇〇九年五月十八日）

一群刀鋒跑者

圖 8-2：筆者為「刀鋒跑者」繪成的素描

起初，我只是站在操場的角落遠遠觀望。也有一點害怕。我認為，在這個地方會不會並沒有「設計」二字介入的餘地呢？就他們的特殊狀況，該不會根本不需要設計師吧？

然而，參觀了練習的狀況，看著穿戴義足的跑者們，我覺得那果然很美。讓我

忍不住專心素描著他們跑步、跳躍的模樣。

有個選手看到我的素描，主動和我攀談。

「您是從事美術工作的人嗎？」

「不是。我是工業產品的設計師。」

我努力想表達出自己看到他們的模樣之後有什麼感覺，以及我想做些什麼。雙腳小腿以下裝著輕薄碳纖維刀鋒的那個年輕人，笑咪咪對我說：

「很高興聽到您這麼欣賞這雙腿。我也覺得很漂亮。（笑）我們當然希望能有更棒的義足，沒想到有人願意幫我們設計，真的很高興。有興趣的話可以來看自行車練習，還有很厲害的義足唷。」

就在這一刻，我發現自己還有能做的事。

片狀碳纖維的外型看來像是銳利的刀鋒，因此這些穿著義足的運動員，我們稱為「刀鋒跑者」，以表敬意。

（二〇〇九年八月十二日）

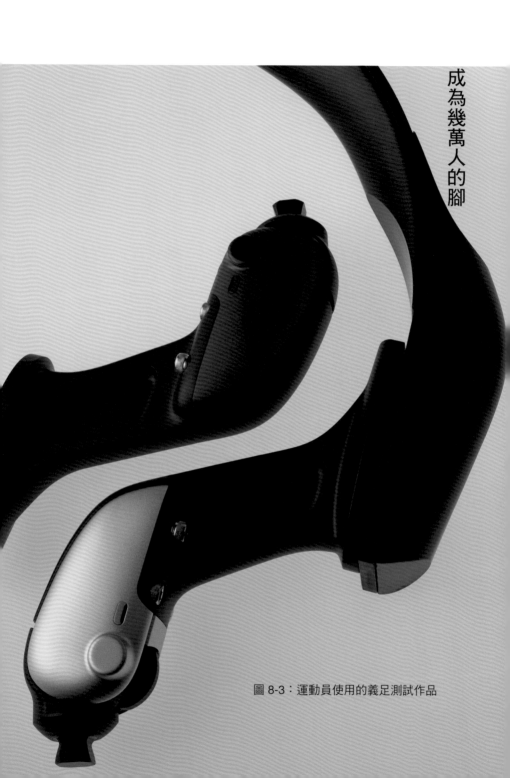

成為幾萬人的腳

圖 8-3：運動員使用的義足測試作品

這一年來，在接受政府補助同時加上廠商合作，開發出的義足測試作品，有幾組已經成形。目前全國各地有將近三十位義足跑者，陸續在使用後提供協助，給我們一些回饋。

日本全國義足的使用者大概不過八千人，又以暫時使用或年長者居多，需要運動用義足的人，連同潛在需求也只有幾百人吧。而且每一個失去腿的人狀況都不同，能用一套設計來因應的實在不多。就連這次的回饋測試，也是使用我們提供的零件，再請負責每個測試對象的義肢裝具師逐一手工調整製作。

「設計」這項工作，在近代工業社會裡，成立的前提就是先製造原型，接著再大量生產。因此，像這樣的少量生產，實在不符合「設計商業」一直以來的定義。不過，很清楚地，還是必須有在「規畫先進技術與使用者相關的技術」這個層面上的設計。就這個角度來看，身為量產產品代言人的設計師這一行，正好藉此機會了解對於真正小眾的在地客製化，能做出多少貢獻。

有一位研究身心障礙醫療的人員，在看到這款義足之後對我說：

「裝上這款義足跑步的可能只有幾十個人，不過，當這些人在廣大觀眾面前跑步時，那一瞬間就成了幾萬人的腳了吧！」

（二〇一〇年三月十二日）

現場測試

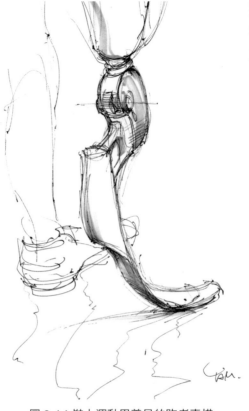

圖 8-4：裝上運動用義足的跑者素描

一邊看著現場測試，有兩件事情讓我非常開心。

首先，雖然給人家添了很多麻煩，但研究室的學生獲准進入製作義肢的第一線，能夠在接受義肢裝具師的指導下參與作業。

另一件事就是年輕跑者裝上我們設計的義足，來回練跑好幾趟，最後告訴我們：「今天真的很開心！」

這兩件事都是我第一次參觀義足製作，或是身心障礙者運動場時所期待的光景。然而，當時對於以往和設計師完全沒有交集的醫療第一線，會不會接受我們，我真的一點信心都沒有。

設計，如果發揮理想的功能，無論在什麼樣的狀況，什麼樣的場合，都有能力帶給不少人幸福。這樣的幸福雖然微小，但那股力量絕對存在。然而，在過去的經驗中，也經常遇到很多人認為「所謂設計，是專為那些生活有餘裕的人而存在」。找出那些在設計上的空白，一頭栽進去，大概是我的天性吧。

實際上一旦展開，就會發現我們不懂的實在太多，必須從能做什麼開始尋找起。我和一群學生勤跑製作義肢的第一線、學會、復健中心等地，拜訪研究人員以及醫療人員，從學習義肢的種種相關知識開始。「Health Angels」是個以下半身截肢者為主的運動中心，我到這裡參加過好幾次練習會，學生們也和著活動身體，同時想想使用者需要些什麼。

學生似乎也很煩惱，不知道該怎麼和這些跑者接觸，或是案子該怎麼進展，有時候感覺很無力，聽說學生之間在研究所激烈爭論的狀況也不少，或是聽到其他小組的人好幾次來告訴我，「義肢設計小組的氣氛永遠都好緊繃哦。」讓我實在笑不出來。

摸索了一年半，終於實際體會到起跑的感覺。

（二〇一〇年三月十九日）

圖 8-5：組成運動用義足膝關節的各項零件

我身為大學教師，更是一名設計師，在和學生一同參與研究計畫時，由我設計的狀況也不在少數。

就連步行用的義足設計案裡，針對膝關節（【圖8-5】）開發這一項，也是我自己畫出素描，還製作了CAD資料。

在調查和討論階段，我會要學生積極參與，和義肢裝具師和截肢者[1]之間的溝通也多半以學生為主。此外，和廠商開會時會讓學生參加，實際上更有不少零件應用了他們的創意。

在教育方面，我喜歡讓學生自由設計，我只是從旁建議或觀察，促使他們各有不同的成長。事實上，在我以工作坊（workshop）形式的課程中，一般來說就是用這類方式授課。

不過，膝關節的設計對學生來說難度太高。這不但是最先進的生物力學知識，也是一款運用高度製造技術的精密機械，此外，這個案子是接受厚生勞動省的資金和廠商共同開發，絕對要嚴格遵守工作排程。

例如，【圖8-5】的小零件有很多都是市面上現成的產品，但要先了解選用原因，很明確專注看懂廠商工程師製作出來的配置圖中代表的意義，然後必須在極短時間內，反過來針對提升外觀和功能再次提出方案。當然，這其中也得考量到每個小零件是否適合加工。

1　截肢者：失去部分手腳的人，或是先天上手腳有缺陷的人。

最後就變成「要端給客人的料理，只能主廚來做」的狀況。這種情況下，我也只好對學生說「看我示範」，盡量在學生面前素描，然後不停讓他們看ＣＡＤ的資料。有時候有學生發問，也會邊解釋邊做設計。

因此，我在學期一開始時會和研究室的學生說：「有時候我會自己設計。不過，這也是你們學習的機會，千萬別錯過我的一舉手一投足唷。」

坦白說，在這種充滿責任感下的示範教學，還滿累人的。

（二〇一〇年四月二十七日）

閱讀 《徒具形式的愛》

圖 8-6：《徒具形式的愛》（平野啓一郎著，中央公論新社）

我讀了平野啟一郎（Keiichiro HIRANO）的著作《徒具形式的愛》（暫譯，原書名『かたちだけの愛』）。

這本小說的主題是「愛」，但書中的主角是一名因為車禍失去一條腿的女明星，以及也在車禍現場於是想幫女明星打造一隻「美麗義足」的產品設計師。由於我正是設計義足的產品設計師，想來寫我個人的讀後感。

先說結論，整體內容非常寫實。

（以下文字可能透露書中內容，請留意。）

故事裡的設計師生活以及創作過程，從專業人士的角度來看也十分有臨場感。

書中還出現幾項虛構的產品和設計案，每個都很有吸引力，讓我忍不住想實際動手試做。靈感剛冒出來時的懵懂與不安，逐漸具體成形時的激動，以及看到別人實際使用時的喜悅等，書中很多地方都引起我的共鳴。

尤其關於義足設計上點出的一些問題，和我們現在正在進行的案子，在出發點上幾乎一模一樣。也就是說，一般大多認為義足要和真正的腳一樣才是最理想，但我們想問：「真是這樣嗎？」因為既然使用機械製造，採用人工材質，要仿效人體的型態下，在功能上就會變得背道而馳，而且做得和真正的腳愈像，差異愈明顯。因此，目標是否不該放在打造出比人的腿還美的義足呢？看到作者實際採訪後，也發現了相同的問題，讓我們也感到放心了。

由於這不是紀實文學而是虛構小說，自然會有一些地方「如有雷同，純屬巧合」。既然主題是「愛」，主角面對的也主要是情感方面的難題，但像我們設計過程中常遇到的一些「在設計上根本無解」的麻煩狀況，就沒特別提及。看著小說裡每個人物都對設計有很深的了解，真讓我忍不住羨慕。

我覺得接近尾聲的「現場」氣氛尤其寫實。我自己也多次經歷過的那種緊迫環境下出現的各種狀況，以及持續努力從不放棄的一群夥伴，還有成功創作的喜悅。

258

最後的結局真是令人目眩神迷，不能自己。我已經好久沒這麼感動，甚至好一會兒全身都無法動彈。

很榮幸地，之前有人問我，書中的主角是不是以我當藍本，但這是不可能的。

因為我是在這部小說在報上連載快結束時，才第一次見到平野啟一郎。的確，我平常也用「Tolomeo」這款桌燈，而且同樣有個助手姓「緒方」，還和「God Hand」這家公司一起製作義足，但這些全都純屬巧合。真感謝有這個機會，可以體驗到這麼真實的平行世界。

（二〇一〇年十二月十五日）

肌肉彈性

圖 8-7：肌肉彈性

因為參與義足製作，讓我對人體的機制也開始感興趣。就從我最近臨時抱佛腳研究的運動生物力學開始談起。

在運動界，經常會聽到「身體像彈簧一樣」或是「腿上像裝了彈簧」的說法。

過去我總以為這只是一種比喻，但這幾年來才清楚，肌肉真的有像彈簧的作用。

平常人在站立或是蹲下時，大腿或小腿的肌肉會繃緊收縮，然後放鬆伸直，重複這樣的動作。在這些運動中，肌肉就像機器的油壓缸一樣，發揮輸出力量的作用。

不過，在跳躍時的小腿肌肉似乎不太一樣。

一般來說，與其從蹲下的狀態跳起，還不如先輕輕跳躍，蹬一下地面再跳，可以跳得更高，這應該是人人都有的經驗吧。這就是反作用力的作用。在這種狀況下，「小腿」加上「阿基里斯腱」並非先鬆弛再自動伸直，而是藉著地時的衝擊延伸、累積位能，然後立刻釋放轉移到下一次的跳躍。這樣的機制，和圈狀彈簧幾乎一模一樣。

肌肉在這種使用狀況下，可以在極短時間內從伸張到收縮，做出迅速的動作。

最近甚至有人針對籃球等運動，開始研究一些強化彈性的訓練，如何在瞬間彈跳後達到跳得更高。

運動賽事中，最關鍵的終究還是身體的彈性。櫻木花道（Hanamichi SAKU-RAGI）[1]能在比賽時「不知不覺地跳得比其他人高」，看來也是因為他的肌肉具備優於一般人的彈性。

（二〇一〇年六月十一日）

1 櫻木花道：漫畫《灌籃高手》（原書由集英社出版）主角。由井上雄彥創作者，背景是高中籃球。

Linear PCM Recorder
Sony Corporation
audio player
2005

The structure of the PCM-D1 uses a surprising range of metals. The center is made of light yet sturdy magnesium, and the exterior shell that encases this is made of highly durable titanium. In

ム、それを挟み込
イク周りはノイズ
ードは弾力性の

圖 8-8：「骨」展上展示的 Sony PCM 錄音機（攝影／吉村昌也）

小學低年級時期的我，真的是個問題學生。妻子看到我小學二、三年級的成績單也很傻眼，「學習態度這一欄的評語還真是一文不值，老師一定很討厭你。」

我是個在上課時一不小心就做起白日夢的小孩。我會把鉛筆或橡皮擦當成飛在空中的交通工具，然後彼此飆速或戰鬥。雖然不至於發出聲音，但經常玩得入迷，一不小心就把鉛筆盒或筆弄掉。當老師的當然會出其不意問個問題，然後提醒學生上課要專心。一般來說，應該回答：「我剛才沒聽到，對不起。」但我的狀況不大一樣。

我也搞不懂為什麼會這樣，但經常在老師話說到一半時「咔擦」就被打斷，根本妨礙我聽課。接著，老師過去幾秒（有時候是幾十秒）的聲音，就會在我腦子裡像錄音一樣，之後宛如音樂清楚播放。聽了一小段，我總算懂得老師剛才在講什麼，問了什麼問題。表面上看來沒在聽課的我，被問了之後還想了幾秒鐘，然後才慢慢回答。連老師看到也嚇一跳。類似的狀況多出現幾次後，老師也感到很棘手，把我爸媽找去好幾次一起罵了一頓。山田老師，真是對不起。

感覺上自己好像將聽到的聲音在還不了解意思的狀況下，先暫時保存在腦袋裡。隨著年紀增長，靈敏度好像變得差一點，但只要是在工作中有人和我講話，或是和人討論時閃過新的點子，馬上又會進入那個狀態。

再聽到下一個聲音進來之前，我對外界一概毫無反應，只會直盯著對方。家人早已習慣，只會說句「時間又暫停了」等我回神，但似乎經常會嚇到學生。如果像聖德太子的豐聰耳，可以一次聽完處理所有聲音就好了，但我只能一次處理一件事，還望大家多多包涵。

用資訊技術的概念來說的話，大概就像概念操作領域忙碌的時候，會將第一手資料暫時保管在緩衝區，等待前一個步驟結束，類似這樣的意思。在處理過程中無視於輸入的資料固然方便，但難處就在於回應延遲。

直到目前為止，我還沒遇過和我用同樣方式在腦中處理資訊的人，也有這樣的人嗎？

（二〇一〇年六月二十七日）

畫漫畫，讀漫畫

二選一之外的選擇

圖 9-1：義足

當認為兩者都很重要，卻要面對二選一的時候，我其實打從心底對於只能擇一的狀況感到懷疑。自己是不是受限於僅有的兩個選項呢？話說回來，又為什麼是這兩個選項？

所謂的創意，難道不是從懷疑二律背反（antinomies）開始的嗎？

想要尋找天平兩端的妥協點，經常就會淪於最無聊的選擇。例如，創作者就算想兼顧樂趣與功能，最後很容易會做出既不怎麼有趣，又不像預期那麼好用的產品。雖然有時候可能某一方面會好一點，但回過頭來說，根本應該拋開「二選一」的框架。

我唸大學時，曾經非常猶豫究竟要當漫畫家，還是當工程師。最後我兩個都沒選，投入一個稍微另類的「點子」，成為工業設計師。

這個決定對不對，至今我仍不清楚。雖然有時也會想，這樣的結果是不是也算「妥協」。但比起當個技術人員維生，同時把漫畫當興趣這種維持天平兩端平衡的做法，似乎現在這樣來得稍微爽快一些。

目前我正在設計「運動員用的義足」，學生時代曾經很熱衷畫的那些運動類漫畫，不知不覺都派上用場了。同樣在當年學習到的機械工學知識，也在這個專案給我很多的幫助，甚至超過我這些年來產品設計的經驗。這些都讓我實際體會到，還好當年沒有二選一。

過去的義肢，在設計上要不就是絕不讓其他人發現是義肢，甚至因此必須犧牲一部分功能，或者訴諸功能，只好放棄外觀，總之都是二選一。不過，如果我能做出不但外型美，又不失功能，而且義足本身看來就有動人的吸引力，這麼一來，或許能就此打破「二選一」的這道牆。於是，我開始尋找第三條路。

（二○○九年九月二十六日）

將漫畫推廣到全球的原動力

明和電機的土佐信道，在推特上發了這樣的文字。

圖 9-2：〈Hull+Halluc-II〉[1]（山中俊治著）

1 〈Hull+Halluc-II〉：筆者於二〇〇七年創作的漫畫。首次刊登在《AXIS》（第一二九期，二〇〇七年十月號）。本書最後的附錄即為同一部作品的完整版。
2 浪人劍客：以劍客宮本武藏為主角的古裝漫畫。井上雄彥著。

看到井上雄彥老師的《浪人劍客》[2]巨幅壁畫時，嚇了一跳。因為即使畫作變得很大，感受到的印象還是一樣。但是，對畫家來說，尺寸規模就等於會影響肢體的作業，繪畫的整體形象也會連帶改變。

Twitter@MaywaDenki 十月十六日

之前曾經看過坂井直樹辦公室裡那幅木村英輝（Hideki KIMURA）[3]的壁畫，從畫中感受到人體運動如此栩栩如生。對畫家木村來說，從一挑選牆壁作畫就展開藝術行為，而他與牆壁奮戰的成果就是這幅作品。因此，如果作畫的場所與大小改變，使用肢體時的差異也會反映在作品上，畫作的主題也會隨著改變。

相對地，漫畫家井上雄彥無論在黑板上或美術館的牆壁上，巧妙投射出的人物印象，與在紙面上感受到的一樣。這並不是容易的事，但多數漫畫家的理想就在這裡就算紙張不同，就算尺寸規模改變了，漫畫中的世界仍然一樣。因為那是在漫畫家腦中創造的世界，畫漫畫的行為只是將那個世界具體反映出來。

我認為，漫畫這種無論到哪裡都能投射出書中世界的特性，是因為漫畫一直以來是以非常低階印刷得以普及的關係。一般說來，漫畫雜誌的製作成本極低，尤其是主打少年、少女讀者的漫畫周刊，印刷和紙質可說都是最基本的水準而已。單行本的話紙質稍微好一點，但就會縮得很小。

3 木村英輝：畫家。一九四二年出生。一九六五年畢業於京都市立美術大學設計系。一九六七年成立 R・R 企畫事務所。作品有長樂館（京都）的「Darling Peacock」、瀧井種苗（京都）的「Livery Earth」等。

因應這類出版狀況，漫畫會以特殊強烈對比的黑白畫面呈現，經常使用清晰的描線和塗黑。想要表現中間調的灰色時，就會使用交錯的線條或是稱為「網點」的小點。一般的彩色印刷在一英吋會以一七五個細微小點來呈現色調，但漫畫原稿的網點一英吋不到七十個。至於水彩畫中很普通的技法「乾筆法」或「渲染法」，原則上都不使用。很多漫畫家一邊為了這樣的印刷極限傷腦筋，同時也在其中挑戰一切可能。

事實上，因為與成本奮戰下鍛鍊出的這種特殊技法，對於漫畫飄洋過海普及全球，卻是個有利的條件。因為無論進軍到哪一個地方，不管當地的印刷水準如何，都不會因為印刷效果讓故事裡的世界失真。即使是初期的網路低解析度圖素，也能留住每個角色的吸引力。這股強大的韌性，可以說是日本漫畫之所以能普及全球的一大原動力。

【圖 9－2】的漫畫，是我在二〇〇七年受雜誌《ＡＸＩＳ》之託繪成的作品。

這是一本設計雜誌，印刷自然是高度精緻的水準，我卻刻意畫得很有「漫畫風」。

現在漫畫的創作環境和發表作品的媒介延伸到了網路上，過去低水準印刷品質的時代也逐漸劃下句點。投射於漫畫這個故事的世界，將脫離紙張與印刷，該如何在新媒體呈現出什麼樣的風貌，我這個過去曾立志當個漫畫家的人，對此十分有興趣。

（二〇一〇年十月十七日）

寺田寅彥的「漫畫與科學」

圖 9-3：〈Hull+Halluc-II〉

物理學家同時也是散文作家的寺田寅彥[1]，在一九二二年寫下〈漫畫與科學〉的文章，其中有這樣的內容。

透過漫畫呈現的人物型態與精神上的特徵，就某方面看來有其獨特性，但同時從另一個角度看的話，其實是將具備這項特徵的一個群體，把其中的普遍性經過抽象化，再設定為該群體的「基本架構」。其實，科學家在面對科學上的對象時，用的也是非常類似的手法。

（中略）

漫畫就算不像實物，依舊表現某種「真實」，其實這是很理想的例子，用來解開很多人對於科學的「真實」造成的誤解。漫畫並不寫實這一點，正是因為透過抽象和

1 寺田寅彥：地球物理學家。一八七八～一九三五年。同時也是夏目漱石的門生，以吉田冬彥的筆名寫作，留下不少隨筆及俳句作品。

誇張的手法呈現，反而比現實更真實。而這個似是而非、自相矛盾的結論，剛好能夠直接套用在科學上的知識。（首次刊登於一九二一年三月《電氣與文藝》）（譯按：作者是指科學就是去除很多因素，在一個相對單純的條件下歸納出種種定律。然而，這些我們所認為的「真實」，其實都不可能存在。畢竟實際環境不可能去除那些條件，漫畫也是，我們認為再逼真的漫畫，其實都是擷取某個特徵再將其強調和放大；建議與第二章〈科學思考和〔○○〕〉搭配閱讀。）

擷取人體的重點，用單純描線繪製出的漫畫，和運用簡單法則來呈現自然現象本質的科學，兩者都是以抽象的方式來陳述真理吧。

寺田老師在這裡提到的「漫畫」，似乎是一般帶有扭曲意味的諷刺表現。在一九二一年當時，提到漫畫指的多半是在報章雜誌上的諷刺漫畫，但寺田老師對此明確指出「就我心目中的漫畫來說，少了一點單純」。由此可知，他已經發現「笑點」並非必要條件，應該可以朝更多元的方向發展。這樣的想法，在現代漫畫、動畫、插畫等都能適用。

我是前天搭電車時讀到這篇文章，因為太有共鳴，當場覺得全身起雞皮疙瘩，或許當下的表情很怪吧。漫畫與科學，兩者都是釐清真理的表現方式。正因為有這樣的認知，才讓我過去曾想過同時當個漫畫家和工程師，而現在當我設計產品時，這也是我創作的立足點。

【圖9-3】的漫畫是我在二○○七年應雜誌《ＡＸＩＳ》（第一二九期）之邀所繪。

（二○○九年十一月三十日）

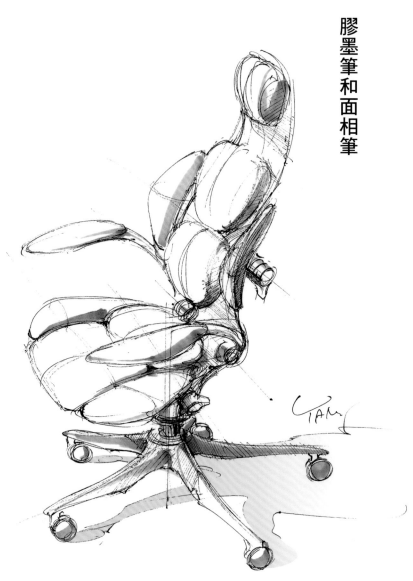

圖 9-4：筆者繪成的國譽（KOKUYO）辦公椅 Avein 的素描

我平常素描時，都用比較粗的膠墨筆。我是從二○○六年「機能的投射」展[1]時開始用這種筆。

當時我為了感謝在會場購買作品攝影集《機能的投射》的觀眾，當場在書的扉頁上簽名和素描，而那時候我身上剛好帶的就是施德樓（STAEDTLER）[2]的膠墨筆。在觸感特別的扉頁紙張上，用膠墨筆作畫，拉出來的線條感覺剛剛好，而且我還發現這種筆特有的黏稠感，書寫起來有種令人愉悅的節奏。

以前我是在影印用紙上用細字簽字筆，但從那時我喜歡的組合是 Cotman 的水彩紙搭配施德樓的 Triplus gel-liner。【圖9-4】國譽（KOKUYO）辦公椅「Avein」的素描，就是用這個紙筆組合畫出來的。

漫畫人物的主要線條，我是在平滑的繪圖紙上用面相筆來畫。設計機械時，用質地較硬的原子筆會有比較舒服的筆觸；如果畫人，面相筆豐盈的筆觸相對有感覺。用面相筆畫漫畫的人似乎沒那麼多，聽說井上雄彥（Takehiko INOUE）[3]最近一律使用面相筆繪圖，讓我還滿開心的。

（二○一○年十二月十日）

1 「機能的投射」展：二○○六年五月在 AXIS 畫廊舉辦的展覽。除了攝影家清水行雄拍攝的筆者作品照片之外，另外還有試作模型和素描。
2 施德樓：德國的筆具和製圖用具廠牌。這家公司的產品受到很多設計師的喜愛。
3 井上雄彥：漫畫家。出生於一九六七年。熊本大學肄業。一九八八年以《紫色的楓》獲得手塚獎。作品有《浪人劍客》《REAL》等。（編按：《灌籃高手》也是他的作品之一）

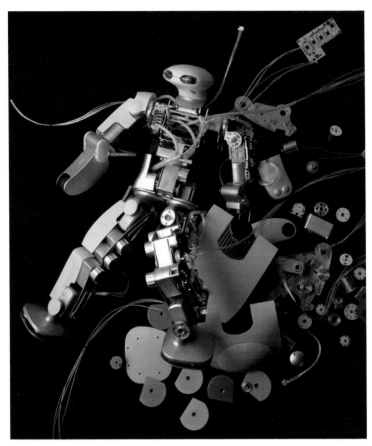

圖 9-5：morph 3

我第一次看到手塚治虫（Osamu TEZUKA）漫畫《原子小金剛》（Astro Boy）的故事裡最受歡迎的篇章「地表（世界上）最大機器人」，是附在小時候人家買給我的漫畫雜誌別冊裡。忘了為什麼，只有上冊一直留在我手邊，之後重看過好幾次。現在再回頭看看，真的是個很短的故事，但在我心中，仍是令人感到鼓舞的磅礴敘事詩。

由於我對這個系列有這般特殊的感情，當浦澤直樹（Naoki URASAWA）以這個藍本重新創作的《PLUTO～冥王》開始連載時，我很擔心會破壞心中的形象，決定不看。不過，後來再次讀過單行本，發現我那些無謂的憂慮瞬間煙消雲散。

據說手塚治虫的原先構想的原子小金剛並不是機器人，而是個具備超能力的小男孩。實際上，內容中的主題多半並非談論機器人的技術，反倒是擁有特殊能力，加上被愛和接納差異的「人性」故事，更讓人印象深刻。也就是說，完全是因為要讓故事背景有個解釋，才有「其實是機器人」的設定架構，這一點和哆啦A夢一樣。

浦澤直樹完全沿襲故事上的這點特性。看到他把原子小金剛的模樣畫成一個真實的尋常小男孩，讓我大受震撼，卻也讓我同時發現，其實手塚大師也是要描繪成一個普通男孩的形象。尤其特殊的頭型設計簡直像是「因為睡覺時壓到而亂翹的頭髮」，更讓我發噱。

在《PLUTO～冥王》裡出現的其他機器人，設計上偏重人物個性多於技術創意

的多樣化。《ＥＶＡ》[1] 或是《攻殼》[2] 之中，那些滿滿天馬行空的技術細節固然引人注目，但浦澤老師或許是為了不破壞原子小金剛的世界，在這些細節上特別保持低調。極盡樸實無華的機器人「蒙布朗」（Mont Blanc），或是其他用在格鬥秀中外型華麗的兩具機器人，美形的「愛普希倫」（Epsilon），以及散發妖邪氣息的「PLUTO～冥王」，每個機器人塑造出的鮮明性格令人嘆為觀止。

其中我最喜歡「諾斯二號（North 2）」的故事。諾斯二號和其他角色不同，純粹就是個戰鬥武器。它總是披著斗篷，從頭到尾只有一格露出當成兵器的怪異相貌。那一格充滿致命的美，讓人看了糾結不已。下一瞬間，面臨的就是平靜的終結。

在我心中，少年時期的種種終於得以順利找到一個落腳處。我打從心底感謝浦澤老師。

【圖9–5】的照片是 morph3。是二〇〇三年古田貴之和我一起製作的研究用擬人型機器人。這麼說來，像這種半解體狀態的機器人也曾經出現過呢。

（二〇一〇年二月十一日）

1 EVA：指動畫《新世紀福音戰士》（Neon Genesis Evangelion）。以近未來為背景，敘述一群年輕人操縱機器人 EVA 與敵人戰鬥的成長歷程。一九九五年在東京電視網（TV Tokyo）播放。導演為庵野秀明（Hideaki ANNO）。另外也有同名漫畫作品出版（貞本義行〔Yoshiyuki SADAMOTO〕著）。
2 攻殼：指漫畫《攻殼機動隊》（Ghost in the Shell，士郎正宗著）。描述近未來公安組織活動的科幻漫畫。一九九五年劇場版動畫上映，二〇〇二年製作電視動畫播映。

附錄

關於漫畫〈Hull+Halluc-II〉

每次我提到學生時期曾畫過漫畫，大家就會說，一定是像大友克洋或士郎正宗那種會有機器人出現的科幻漫畫吧。但真相是我只畫運動類漫畫。二〇〇七年，雜誌《AXIS》要做一期漫畫特輯，邀請我要不要重操舊業，我答應之後，決定因應大家的期待繪出科幻漫畫。

內容中出現的全都是實際上存在的機器人。兩具直挺挺站立的賽克洛斯是我首次設計製作的機器人。在和人類相同結構的背骨上有眼睛（攝影機），會以用氣壓驅動的人工肌肉扭動身體，眼睛緊追著移動的物體。第一代於二〇〇二年在日本科學未來館展示，第二代在奧地利林茲電子藝術中心（Ars Electronica Center），第三代則於二〇〇五年當成愛知博覽會（EXPO 2005, The 2005 World Exposition, Aichi, Japan）中部千年共生村的主要代言人。

Halluc-II 這款八隻腳的機器人型車，是我和千葉工業大學未來機器人技術研究中心（The Department of Advanced Robotics, Chiba Institute of Technology）共同開發，是一款尋找未來小客車型態的實驗機。可以往任何方向移動，還可以就地迴轉、爬

樓梯、跨越障礙物等。圓圓的駕駛座艙 Hull，則是開發來當成遠端遙控的裝置。

已經多年沒有動手繪製漫畫，對我來說是份粗活。雖然只有短短五頁，卻花了我超過兩個星期的時間，員工還對我耳提面命，說會影響正事的進度，要我下不為例。畫漫畫時不只要畫出故事裡的人物，還得從各個角度畫出場景中其他的元素。

這些對身為設計師的我來說，都是基本訓練，至今仍時時發揮。

已經看到兩架
賽克洛斯。

Hull+Halluc II

SHUNJI YAMANAKA

繪圖／山中俊治

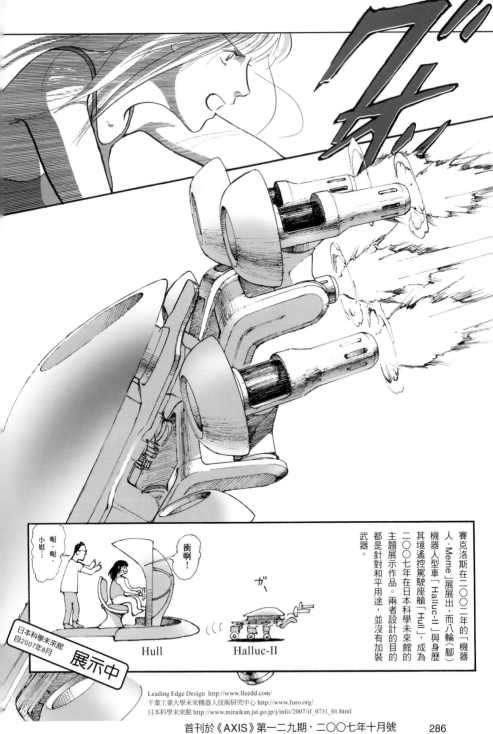

賽克洛斯在二〇〇二年的「機器人·Meme」展展出，而八輪（腳）機器人型車「Halluc-II」與歷其境遙控駕駛座艙「Hull」，成為二〇〇七年在日本科學未來館的主題展示作品。兩者設計的目的都是針對和平用途，並沒有加裝武器。

呃、呃…
小姐…

衝啊！

ガ

日本科學未來館
自2007年8月
展示中

Hull

Halluc-II

Leading Edge Design http://www.lleedd.com/
千葉工業大學未來機器人技術研究中心 http://www.furo.org/
日本科學未來館 http://www.miraikan.jst.go.jp/j/info/2007/if_0731_01.html

首刊於《AXIS》第一二九期，二〇〇七年十月號

作者簡介

山中俊治 Shunji YAMANAKA
（產品設計師）

　　一九五七年出生於日本愛媛縣。一九八二年自東京大學工學院產業機械工學系畢業後，進入日產汽車設計中心任職。一九八七年起自立門戶，成為自由設計師。一九九一年至一九九四年擔任東京大學副教授。一九九四年成立 LEADING EDGE DESIGN。設計作品的範圍非常廣，從手錶到鐵路列車。另一方面，在機器人工學與通訊技術領域則實際參與技術面。二〇〇八年至二〇一二年擔任慶應義塾大學教授。二〇一三年起擔任東京大學教授。二〇〇四年獲得每日設計獎、德國 iF Good Desigh Award，以及 Good Design 獎等多個獎項。二〇一〇年，作品「tagtype Garage Kit」獲紐約現代美術館選為永久館藏。主要著作有《Future Style》（暫譯，原名『フュチャー・スタイル』，ASCII 出版，一九九八年）、《人類與技術的素描簿》系列（暫譯，原名『人と技術のスケッチブック』，太平社出版，一九九七年）、攝影家清水行雄十八年來拍攝的山中作品照片集《機能的投射》（暫譯，原名『機能の写像』，Leading Edge Design 出版，二〇〇六年）等。

圖片版權聲明

本書使用的照片、素描等作品的版權聲明如下。姓名之後的數字是出現在本書的頁碼，數字之後的「上下左右」表示作品的位置。除此之外其餘作品的版權聲明，標示在該作品出現的附近。

【山中俊治】

P.18. ／ P.22 ／ P.24 ／ P.42 ／ P.44 ／ P.46 ／ P.60 ／ P.64 ／ P.74 ／ P.81 ／ P.84 ／ P.105 ／ P.112 ／ P.114 ／ P.122 ／ P.133 ／ P.150 ／ P.152 ／ P.154 ／ P.156 ／ P.158 ／ P.160 ／ P.162 ／ P.164 ／ P.166 ／ P.168 ／ P.170 ／ P.172 ／ P.181 ／ P.192 ／ P.196 ／ P.200 ／ P.246 ／ P.248 ／ P.252 ／ P.260 ／ P.269 ／ P.272 ／ P.274

【清水行雄】

P.36 ／ P.38 ／ P.50 ／ P.53 ／ P.78 下 ／ P.88 ／ P.90 ／ P.92 ／ P.96 ／ P.99 ／ P.102 ／ P.108 ／ P.110 ／ P.120 ／ P.124 ／ P.128 ／ P.131 ／ P.136 ／ P.138 ／ P.140 ／ P.142 ／ P.147 ／ P.176 ／ P.178 右／ P.190 ／ P.194 ／ P.206 ／ P.214 ／ P.228 ／ P.234 ／ P.238 ／ P.250 ／ P.254 ／ P.266 ／ P.276

【吉村昌也】

P.178 左／ P.208 ／ P.210 ／ P.230 ／ P.232 ／ P.236 ／ P.240 ／ P.262

【檜垣萬里子】

P.32 ／ P.72 ／ P.226

【雨宮秀也】

P.198 ／ P.202

圖表索引

國家圖書館出版品預行編目資料

設計的精髓；當理性遇見感性,從科學思考工業設計
架構 / 山中俊治著；葉韋利譯. -- 初版. -- 臺北市：經
濟新潮社出版：家庭傳媒城邦分公司發行, 2016.11
　　　面；　　公分. --（自由學習；14）

ISBN　978-986-6031-93-9（平裝）

1. 工業設計　2. 技術哲學

964.01　　　　　　　　　　　105018231